꽃이 되는 시간

꽃이 되는 시간
장현주

2024년 4월 12일 초판 1쇄 발행

지 은 이　장현주
발 행 인　조동욱
편 집 인　조기수
펴 낸 곳　헥사곤 Hexagon Publishing Co.
등　　록　제 2018-000011호 (2010. 7. 13)
주　　소　경기도 성남시 분당구 성남대로 51, 270
전　　화　070-7743-8000
팩　　스　0303-3444-0089
이 메 일　joy@hexagonbook.com
웹사이트　www.hexagonbook.com

ISBN 979-11-92756-37-0 03650

꽃이 되는 시간

장현주

HEXAGON

차례

어둠이
꽃이 되는
시간

어둠이 꽃이 되는 시간

세상의 모든 것들을 기억하는 이가 있었다. 그는 포도나무의 모든 싹, 모든 포도 넝쿨, 모든 포도 알갱이를 보고 기억했다. 한번 본 가죽 장정의 책의 표지를 기억하고 강에서 노가 만든 물결무늬와 비슷하다고 기억했다. 그는 하루에 일어난 모든 일들을 몇 번의 또 다른 하루로 버전을 바꿔가면서 기억했다. 그는 세상의 모든 사람들이 이제껏 기억하는 것보다 더 많은 것을 기억했다. 그의 이름은 이레네오 푸네스라는 10대 소년이다. 보르헤스의 소설 속에 등장하는 이 소년은 세상 모든 것을 숫자로 연계하여 기억하고 그것을 그것 자체로 기억한다. 푸네스에게 세상은 늘 새로운 기억 정보였다. 방금 본 개를 10분 후 본 개와 다르게 기억하는 것이다. 푸네스는 뛰어난 기억력을 가졌지만 기억을 서로 연결시키고 일반화하는 보통의 인간들이 가진 능력을 갖지 못했다. 우리는 무언가를 기억한다고 하지만 사실 그것은 왜곡, 과장, 축소와 시간의 뒤얽힘으로 만든 이미지일 수 있다. 오직 푸네스만이 자신이 본 것만을 정확히 기억했다. 보르헤스는 기억하다는 동사는 오직 푸네스에게만 적용되는 가장 순수하고 고결한 것이라고 생각했다.

인간이 받는 모든 자극은 뇌의 신경세포인 뉴런에 전기적 반응을 일으키고 신경세포는 이를 분자로, 분자는 다시 화학 반응을 일으켜 해마와 측두엽에 정보를 저장한다. 이게 현대 과학이 정의하는 기억이다. 하지만 모든 기억이 저장되기 만무하고 오래 지속되지 않는다. 또 저장된 기억의 단편들이 전혀 다른 서사 정보를 만들어낸다. 그것을 알기에 인간은 애써 지키고 싶은 것, 아팠지만 지금은 아련한 것, 슬펐지만 아름다웠던 것을 기억하려 애쓴다. 그게 시로, 소설로, 그림으로 표현된다.

단순하면서 율동감 있는 색채 화가로 알려진 앙리 마티스는 1930년 타히티를 여행한 후 <오세아니아의 기억>(1953)을 그렸다. 그림은 타히티에 대한 감각적 기억에 집중하여 파란색의 네모, 파도 혹은 미역줄기로 연상되는 단순한 형태

만 있다. 우리는 그것을 태평양의 풍경을 기억하여 재현했다고 할 수 없을 것이다. 또 알파벳이나 표적을 소재로 그린 추상표현주의자 제스퍼 존스의 <0에서 9까지>(1961)는 숫자가 겹쳐 그려져 있지만 어떤 숫자도 명확하게 드러나지 않는다. 기억의 특징 혹은 기억하는 방식에 대한 은유일터인데 여기서 지워지거나 포개진 이미지는 잃어버린 시간이거나 저장된 기억의 상실이겠다.

> "알고 보면, 열매는 화려한 기억을 끌어모아
> 가을을 짧게 요약한다.
> 세상에서 집중 없이 피어난 꽃은 없다고
> 너는 우주의 집중으로 피워낸 꽃이다."

작업실에는 정용화의 시 <집중의 힘>이 필사되어 걸려있다. 장현주의 그림은 삶의 기억들이 고고학처럼 쌓여있다. 장지에 아교로 평면을 단단히 쌓고 위에 먹과 목탄으로 이미지를 그리고 다시 분채로 애써 그린 이미지를 지운다. 지운 이미지에 다시 중봉으로 바탕을 단단하게 쌓고 이미지를 그리고 다시 그것을 지운다. 몇몇 이미지는 형태를 유지하지만 초기에 그린 이미지는 대부분 새로운 채색의 층 아래 숨어버리고 대부분 지워진다. 그리고 지우기의 반복은 수행처럼 반복되어 수십 회를 넘어간다. 우리가 보는 이미지는 작가가 처음 스케치한 이미지가 아니다. 어떤 꽃이나 풀이 살아남고 어떤 알뿌리와 씨앗이 화면에 최종적으로 살아남을지 모른다. 삶과 죽음이 생의 한 모습인 양 화면 안에는(화면 위가 아니다) 수많은 이미지의 삶과 죽음이 있다. 상실과 상처, 혹은 아픔과 흔적의 뒤안길이 삶의 더께와 함께 숨겨져 있는 것이다.

문체는 그 사람이다고 하는 철학자가 있듯 회화의 형식은 작가 자체다. 신탁의 경구 같은 말처럼 보이지만 장현주 회화는 장현주의 삶을 유비한다. "나는 몰랐어, 백합 알뿌리가 이렇게 생긴 것을. 이것들도 자기가 환한 꽃이 될 거라는

것을 알았을까? 기다림을 통과해야만 한다는 것을." 씨앗, 뿌리, 꽃, 풀, 알뿌리를 여성, 여성성, 모신의 은유로 읽는 게 타당하겠지만 작가에게 그것들은 자신의 삶 기억이다. 시장에서 발견한 백합의 알뿌리에서 깨달은 생명과 삶의 순환, 나무가 만든 오랜 바람들이 내면으로 스미는 풍경들, 조그만 씨앗이 인고로 만든 환한 생명의 기다림은 모두 오랜 시간이 만든 흔적들이다. 작가 스스로 자신의 삶의 시간을 대상에 유비하고 견성見性의 깨달음을 얻은 예다. 그러니 씨앗이나 꽃, 나무, 풀이 지워지거나 설핏 드러나지만 그 자체의 이미지들을 재현하는게 작가가 원하는 바는 아니다. 사라지다가 드러나고 엷어지고 가늘어지다 다시 이어지는 작품 속 이미지들은 개별 보다 전체 속에서 생명과 색채의 기쁨으로 박동한다. 마치 별개의 모듈들이 협력하여 하나의 서술기억을 만들어내는 뇌의 구조처럼 종로 꽃시장, 어릴 적 숲과 공기, 아파트 앞의 풀과 꽃이 삶의 시간과 함께 상실, 흔적, 결락의 이미지로 만들어지는 것이다. 이는 인간의 삶이 그런 기억의 편린처럼 이뤄져서일 수 있고 반대로 기억의 여러 편린이 삶을 이루고 이것들이 현재를 만드는 것일 수도 있다. 모든 기억의 서사가 시간과 공간이 뒤얽히듯 말이다. 장현주가 그렸다가 지운 수많은 씨앗과 뿌리와 꽃과 풀은 시각적으로 모두 감지될 수 없지만 화면(삶)의 지층 어딘가에 숨어 있다. 화석처럼 어둠 속에 숨어 있는 기억의 단편들을 이젠 더 이상 찾을 수 없지만 우린 안다. 보르헤스식으로 말한다면, 숨겨져 있는 무엇인가를 기억한다는 것은 순수하고 고결한 것이라는 것을.

정 형 탁 (예술학/독립큐레이터)

봄은 언제나 돌아와 여기저기 꽃을 피운다.
꽃이 진 자리에는 다시 움이 트고 꽃이 피고,
물기 없는 마른 가지에 새로운 싹도 올라온다.
나는 봄과 겨울 사이 2월이면 수선화, 히야신스 등
알뿌리 식물을 사서 즐기는 것을 좋아한다.
알뿌리의 줄기와 줄기 사이에 작게 뾰족이 나와 있는 것을
보고 있으면 마치 '꽃을 피울 불씨 같다.'는 생각을 한다.

'2월의 한기를 이 불씨가 몰아가겠구나.... 움츠리고, 위축되고,
굳어 있던 것들이 조금씩 풀어지고 피어나겠구나.' 한다.

조금은 지루하게, 기다리고 집중하고 보고 있으면 꽃의 빛깔이,
형태가, 향기가 보인다.
어떤 식물이든, 어떤 생명이든
뚫고 나와야만 맘껏 자라날 자유가 있고,
뚫고 나와야만 성장할 수 있다.
빛이 없는 고요한 시간 속에서 불씨를 만들고,
온 힘을 집중해 발아를 꿈꾸고.
어둠은 거듭나기를 향한 자기 성찰과 인내의 밀실이다.
해가 있어야 싹이 튼다고 하지만,
어둠 속에서 싹이 트고 꽃이 피어나는 이유이다.

– 2024 작가노트

seed42, 2024 장지에 채색 *88×61cm*

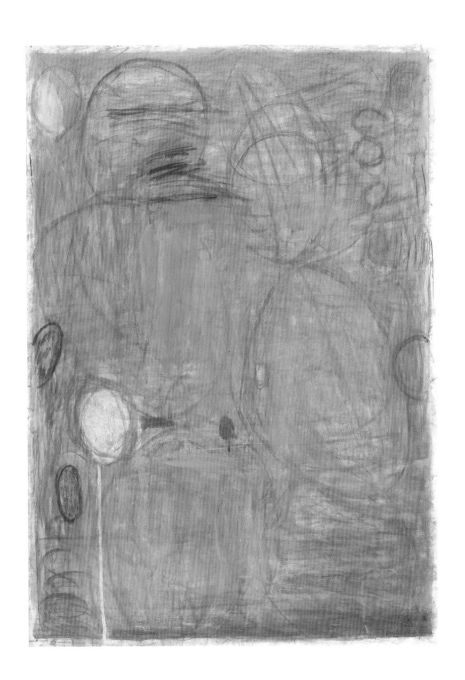

seed48, 2024 장지에 채색 *62×43cm*

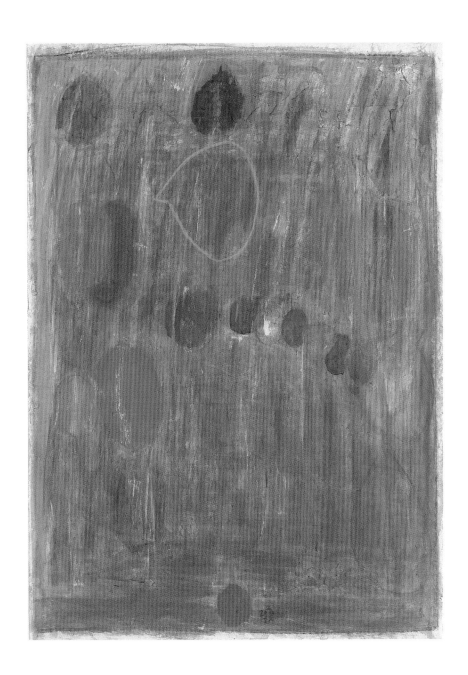

seed46, 2024 장지에 채색 *62×43cm*

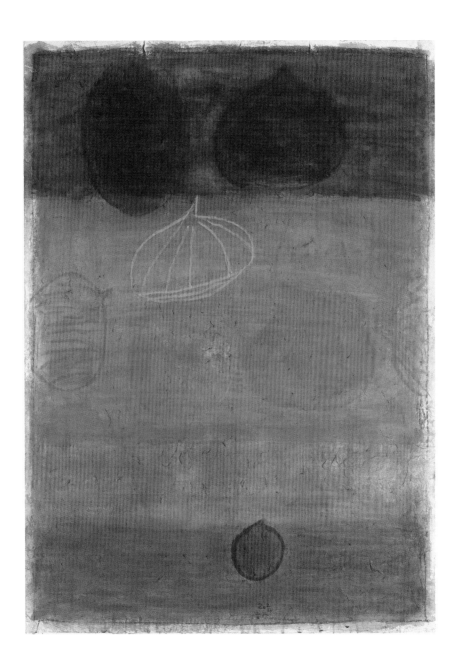

seed47, 2024 장지에 채색 62×43cm

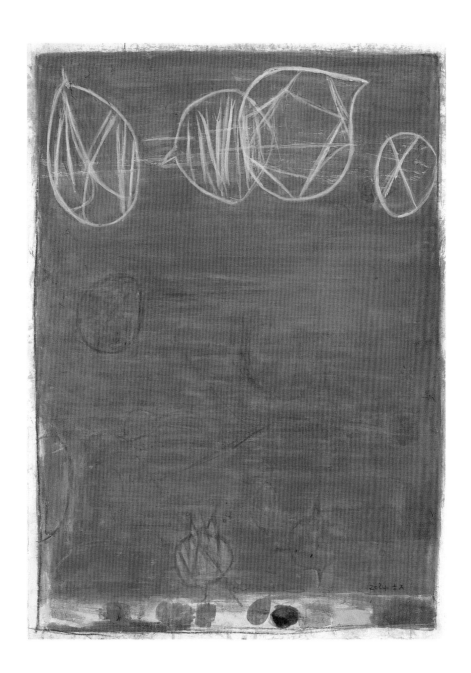

seed45, 2024 장지에 채색 *62×43cm*

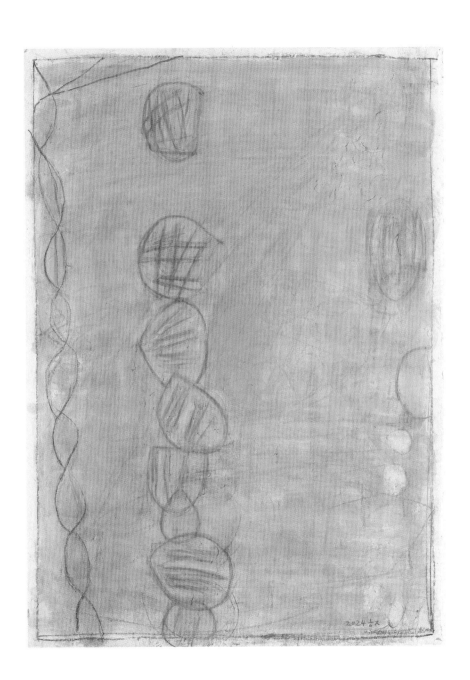

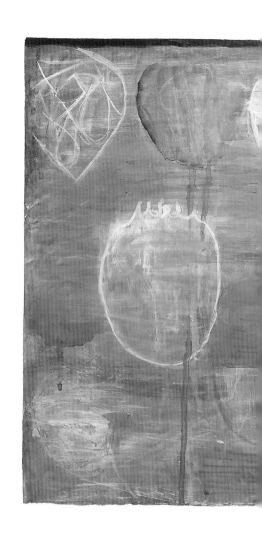

seed40, 2024 장지에 채색 *52×106cm*

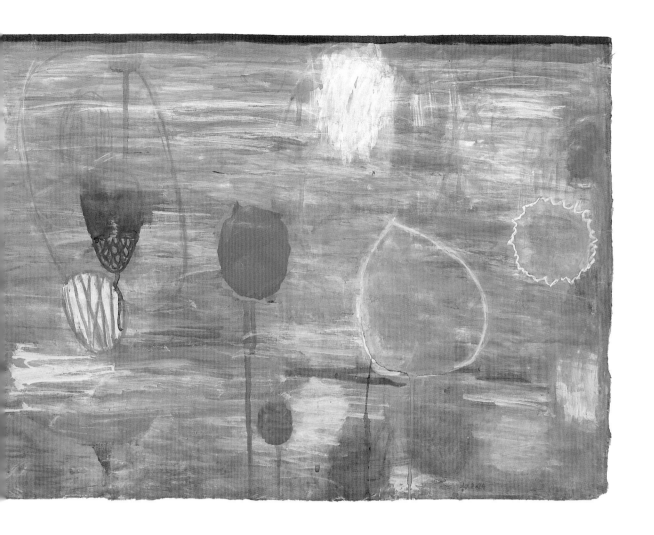

seed41, 2024 장지에 채색 *61×88cm*

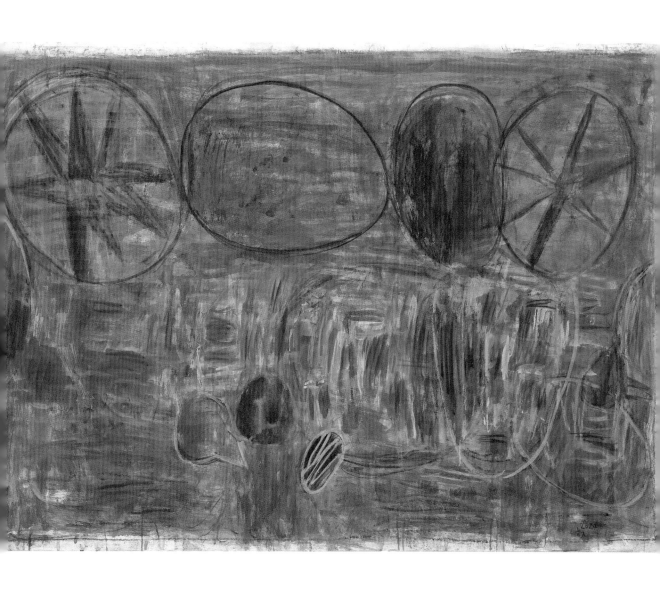

seed36, 2024 장지에 채색 *125×88cm*

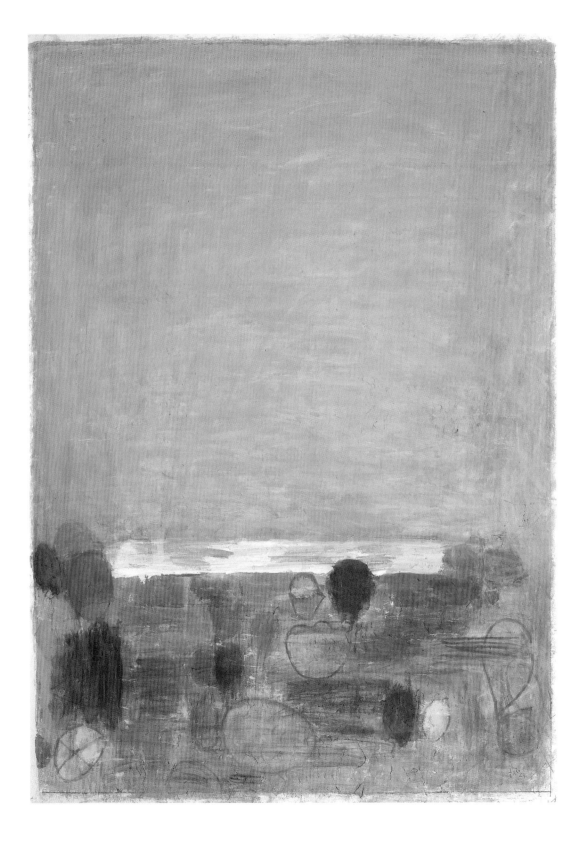

seed37, 2024 장지에 채색 *125×88cm*

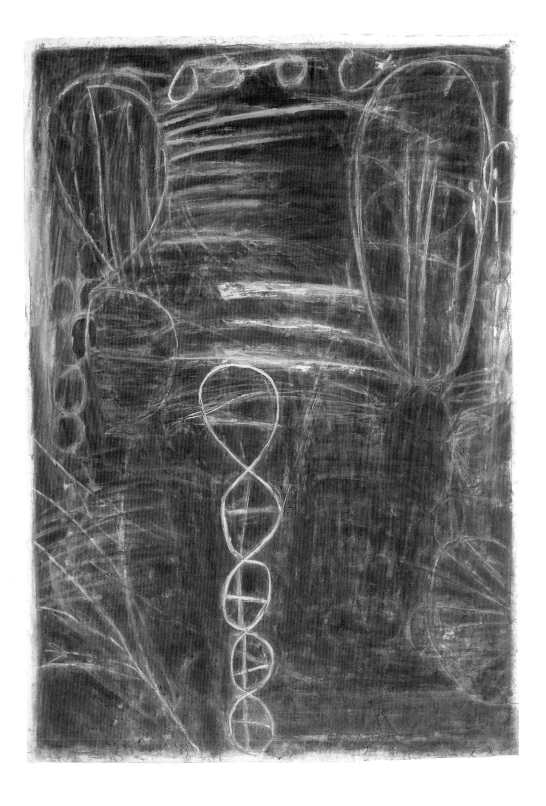

seed38, 2024 장지에 채색 *125×88cm*

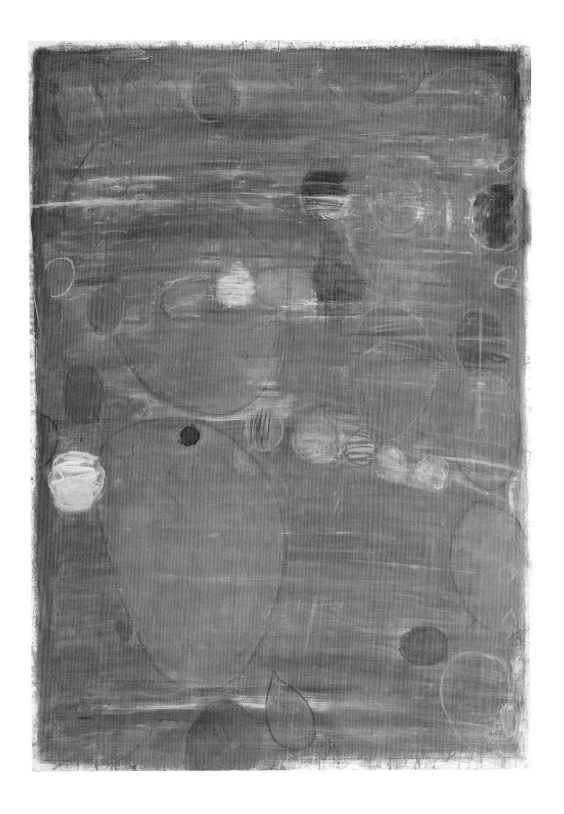

seed39, 2024 장지에 채색 *125×88cm*

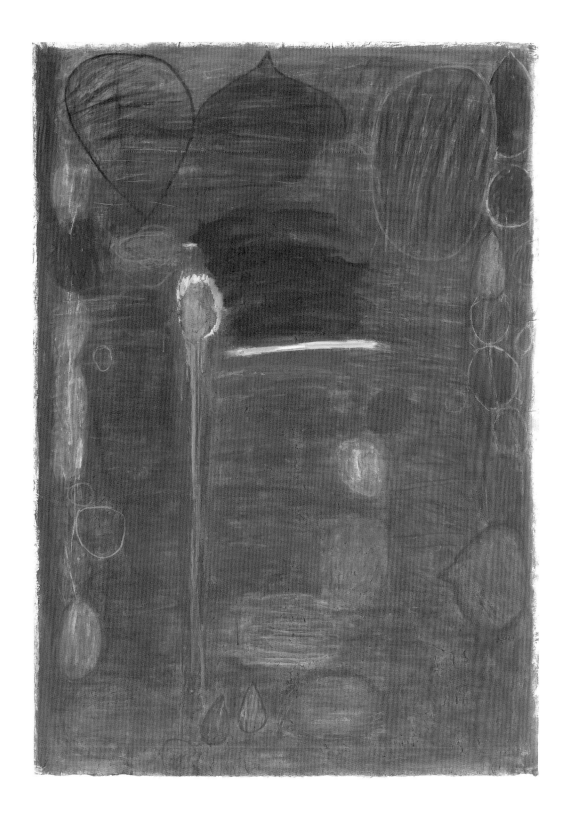

seed35, 2023 장지에 채색 146×104cm

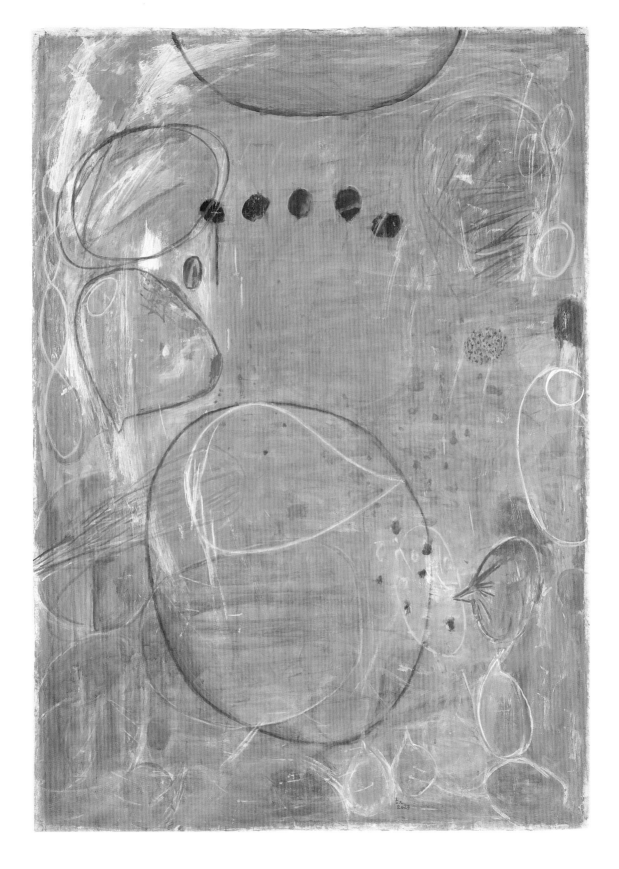

seed34, 2023 장지에 채색 209×145cm

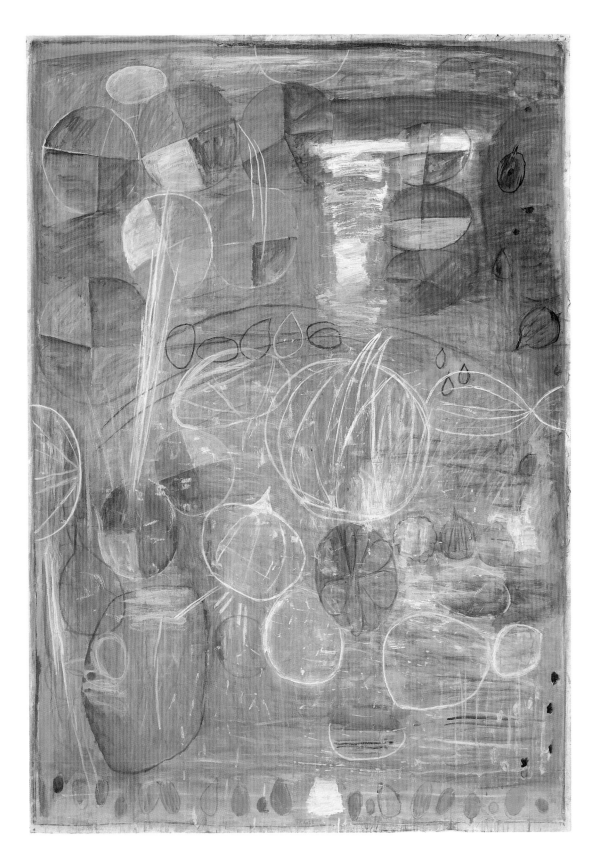

seed43, 2024 장지에 채색 *88×61cm*

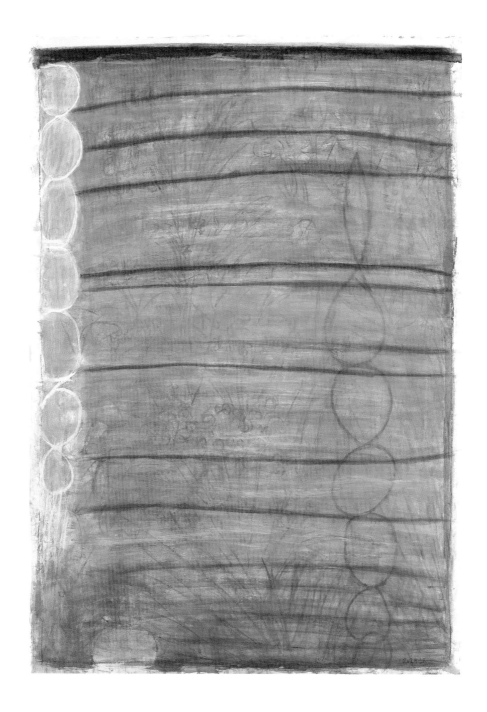

seed44, 2024 장지에 채색 *88×61cm*

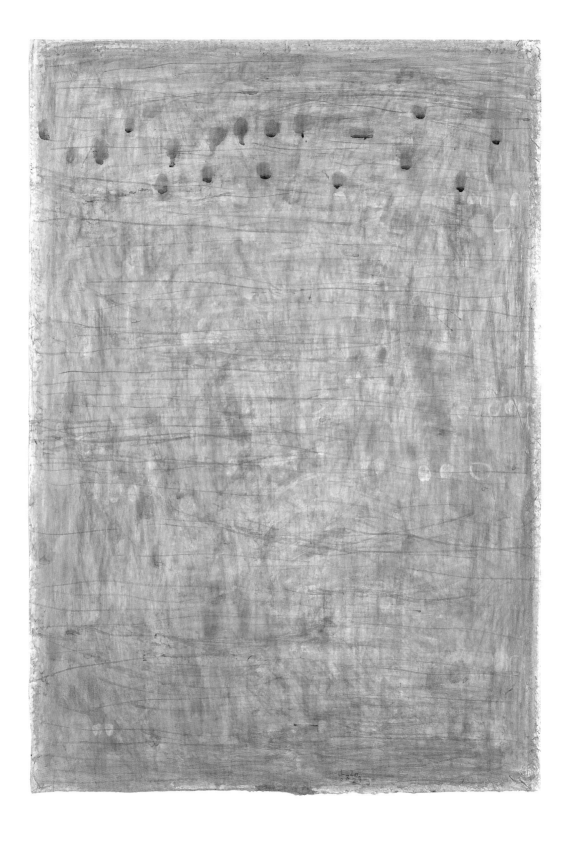

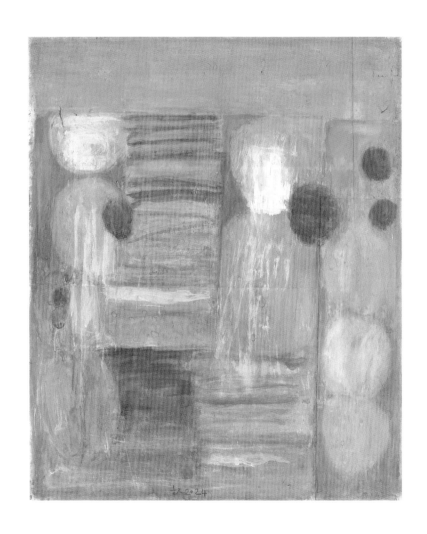

seed50, 2023 장지에 채색 44×37cm

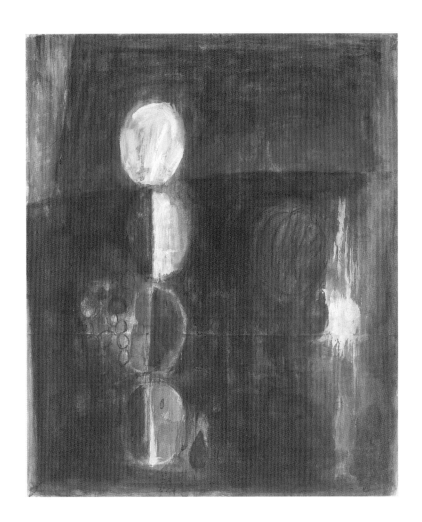

seed49, 2023 장지에 채색 44×37cm

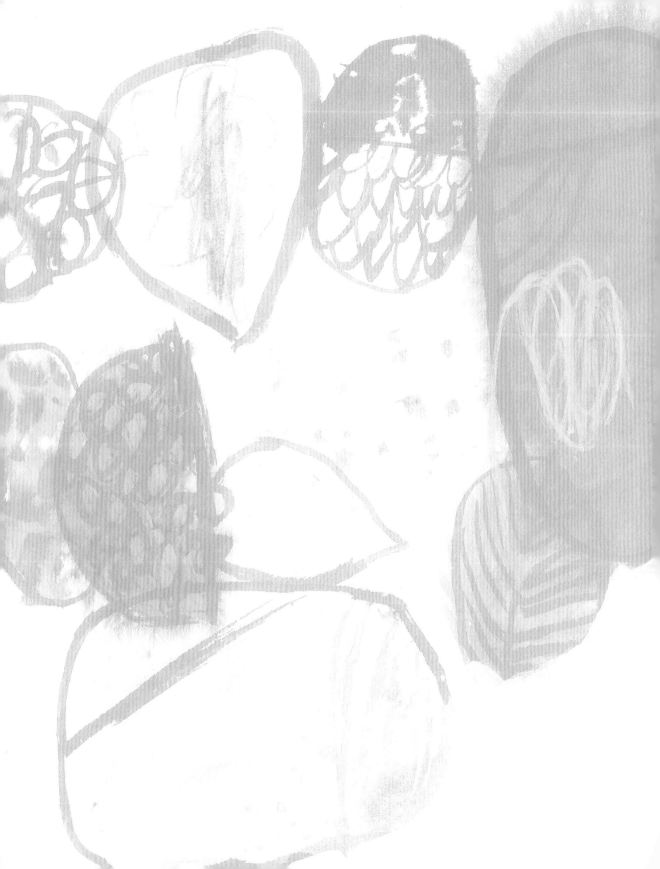

百合

<백개의 비늘>

여름 화단에 백합이 한창이다. 무더위에도 아랑곳하지 않고 하얀 청초함으로 가만히 빛나고 있다. 장대비라도 내리면 휘청거리다가 곧 쓰러져 다시 벌떡 일어난다. 아프더라도 그저 자식을 거두려고 벌떡 일어나는 엄마 같다. 띠약볕이 뜨거워도, 뾰족한 빗방울에 찔려도 아랑곳하지 않는다. 잎과 꽃이 여무는 동안 묵묵히 보낸 시간의 아픔을 뿌리로 깊이 뻗어 내린다. 흔들리며 견딘 날들이 다시 백 개의 비늘이 되어 백합으로 피어난다.

백 개의 비늘이 집적된 백합의 시간은 맑고 그윽하다. 장지 위에 물감의 층이 쌓여 그림의 깊이가 생기듯 계절의 소리와 공기를 가만히 견디며 알뿌리는 겹을 만든다. 오랜 시간의 성실함과 기다림으로.
장지 위에 그리고 다시 지우고 또 그리는 과정에서 얻어지는 수 많은 겹들이 그 위에 겹쳐진다. 시간의 겹이 만드는 알뿌리의 시간이 한 계절을 지나야만 오롯이 꽃으로 피어나 아름다워지는 것처럼.

- 2022 작가노트

seed19, 2022 장지에 채색 97×67cm

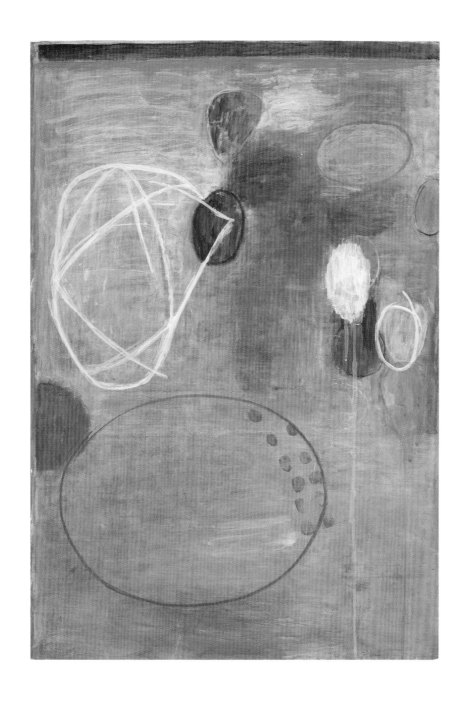

seed20, 2022 장지에 채색 98×75cm

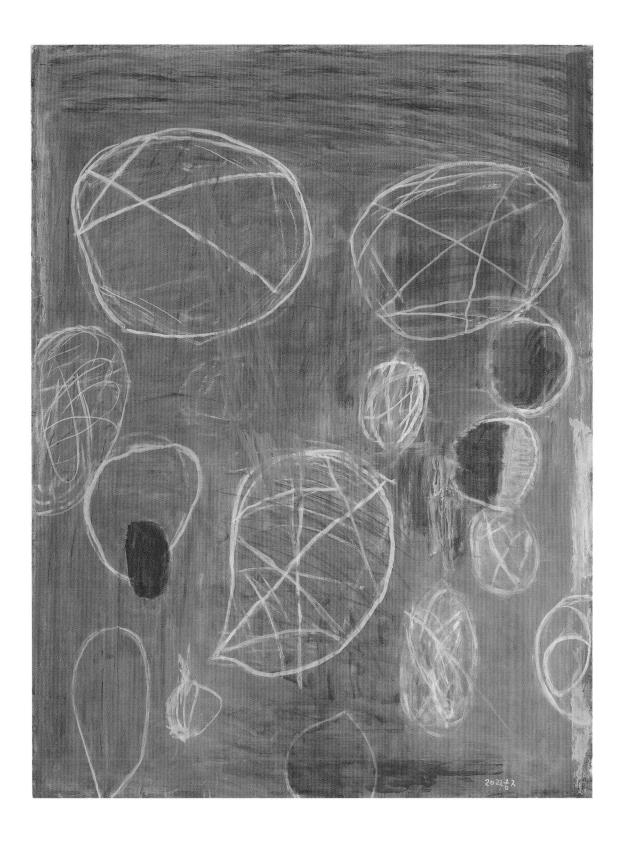

seed21, 2022 장지에 채색 100×73cm

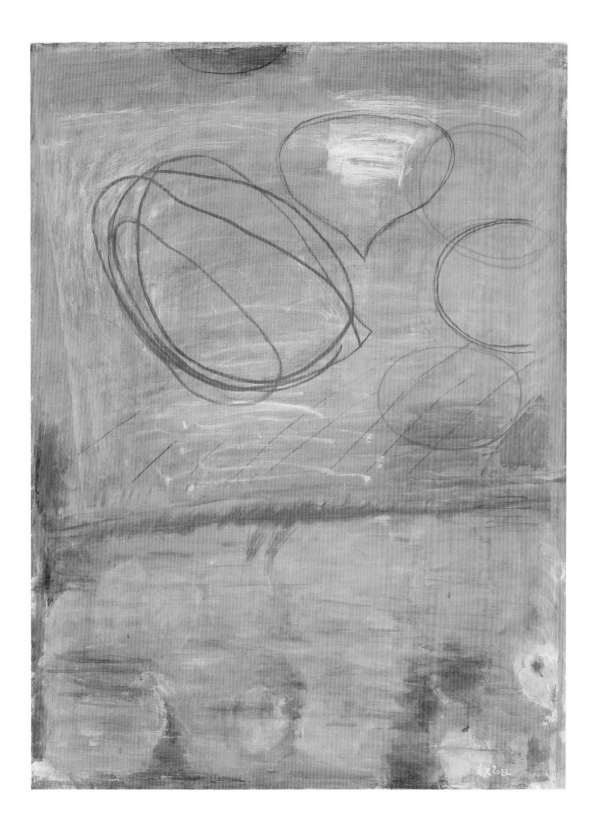

seed22, 2022 장지에 채색 *106×73cm*

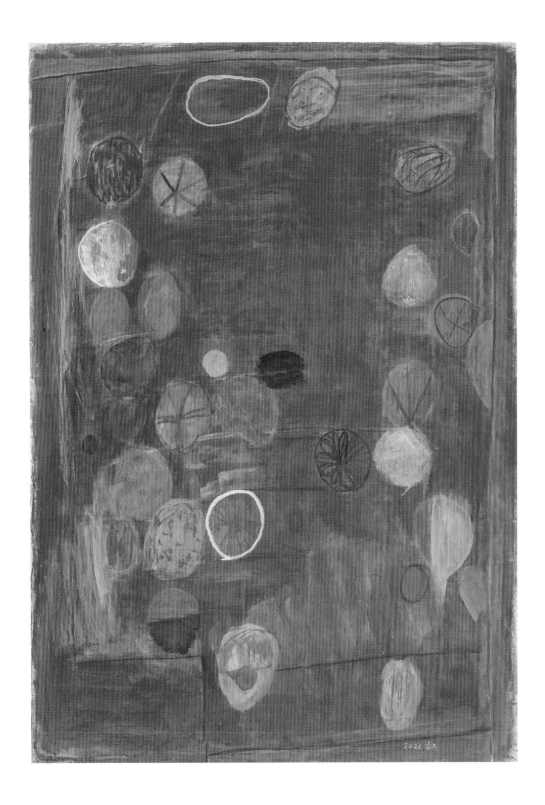

2022 ÓR

seed18, 2022 장지에 채색 212×147cm

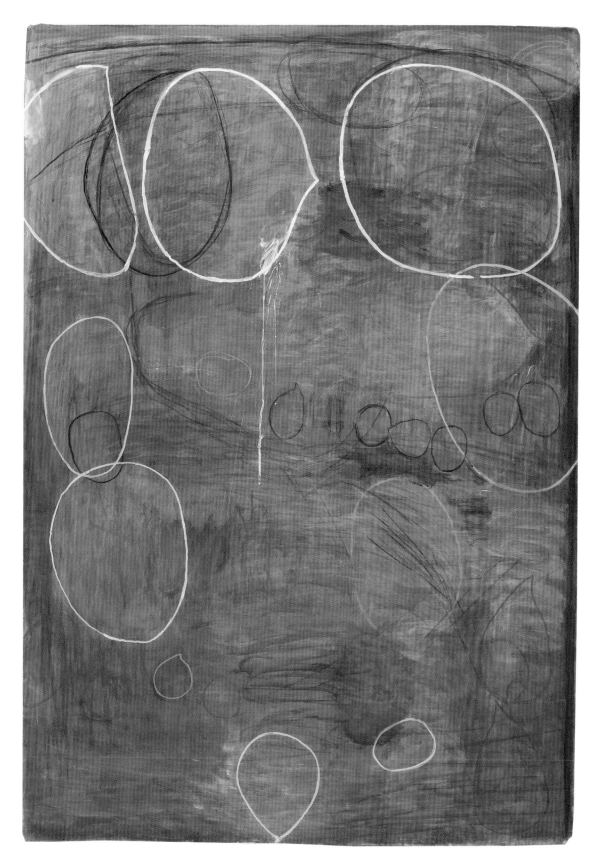

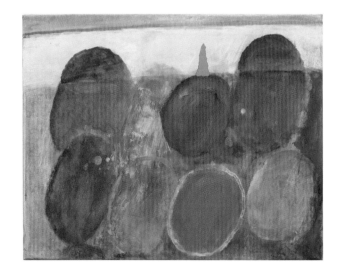

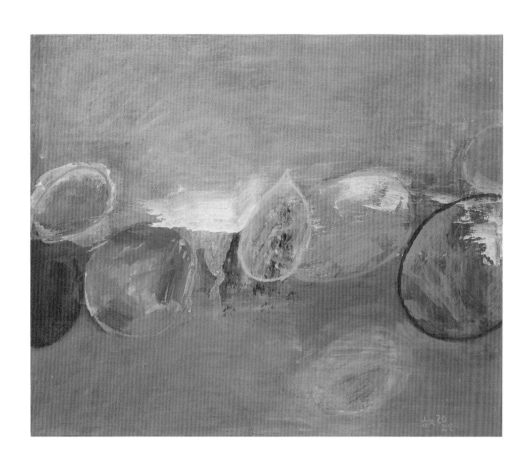

seed26, 2022 장지에 채색 22×27.3cm
seed23, 2022 장지에 채색 38×45.5cm

seed24, 2022 장지에 채색 45.5×38cm

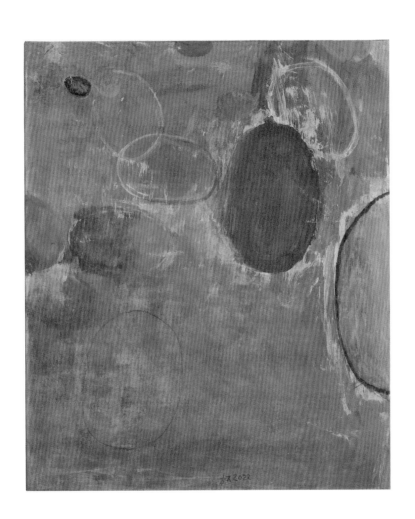

seed25, 2022 장지에 채색 45.5×38cm

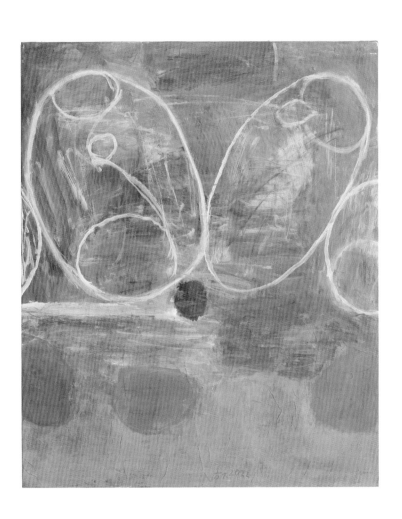

seed27, 2022 장지에 채색 *27.3×22cm*

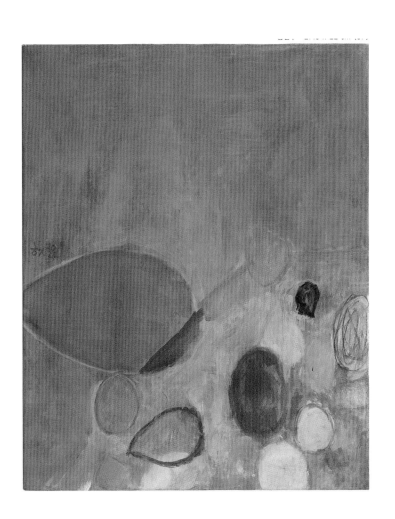

seed29, 2022 한지에 수묵 *38×49cm*

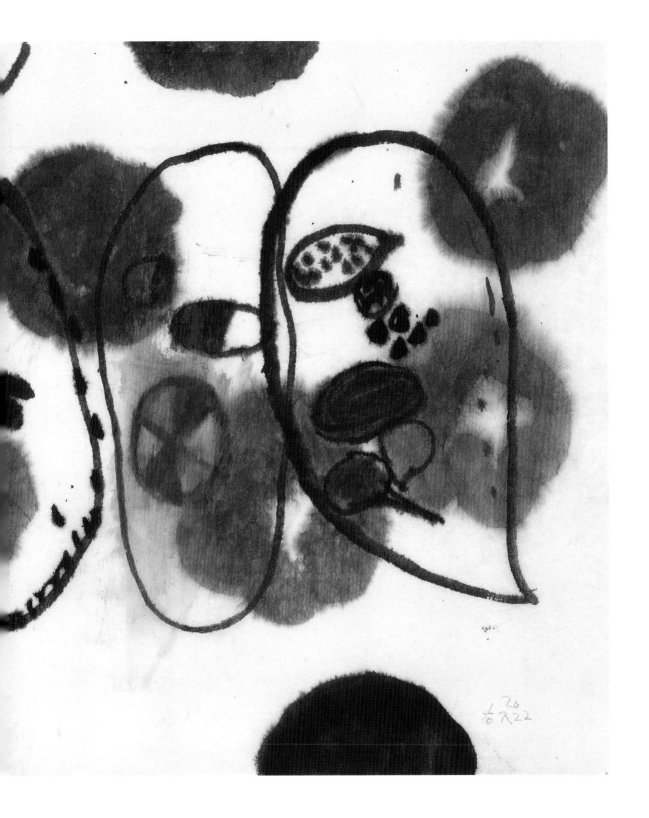

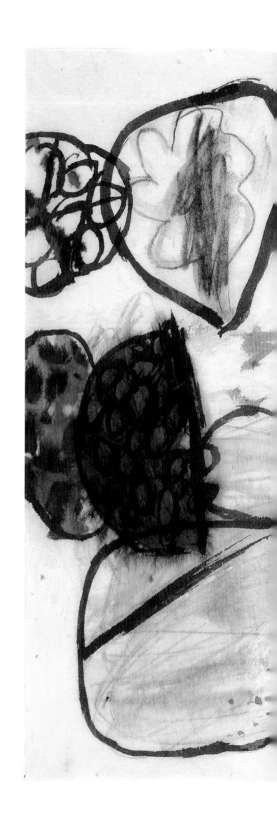

seed30, 2022 한지에 수묵 *36×48cm*

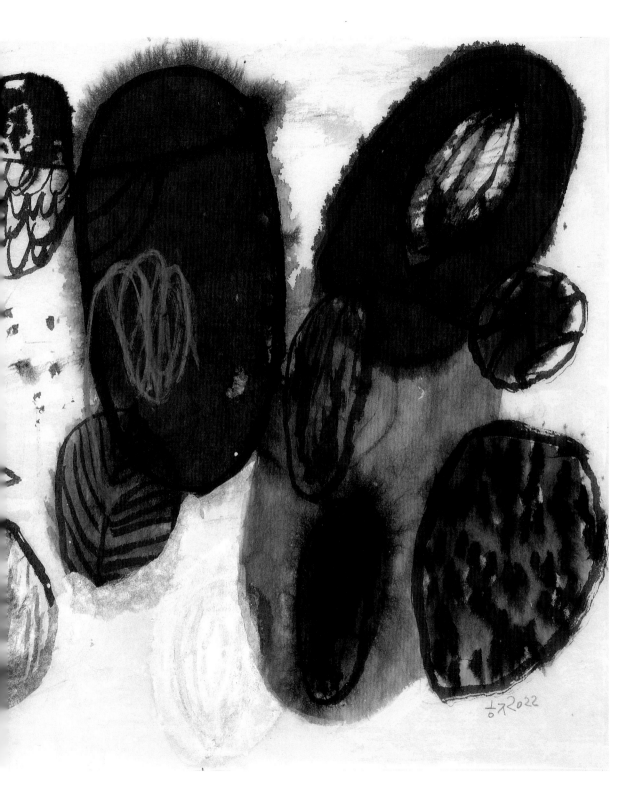

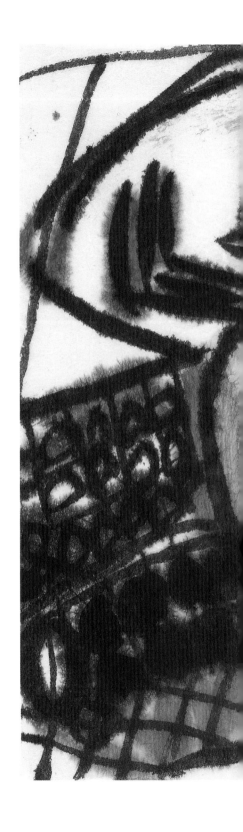

seed28, 2022 한지에 수묵 *37×47cm*

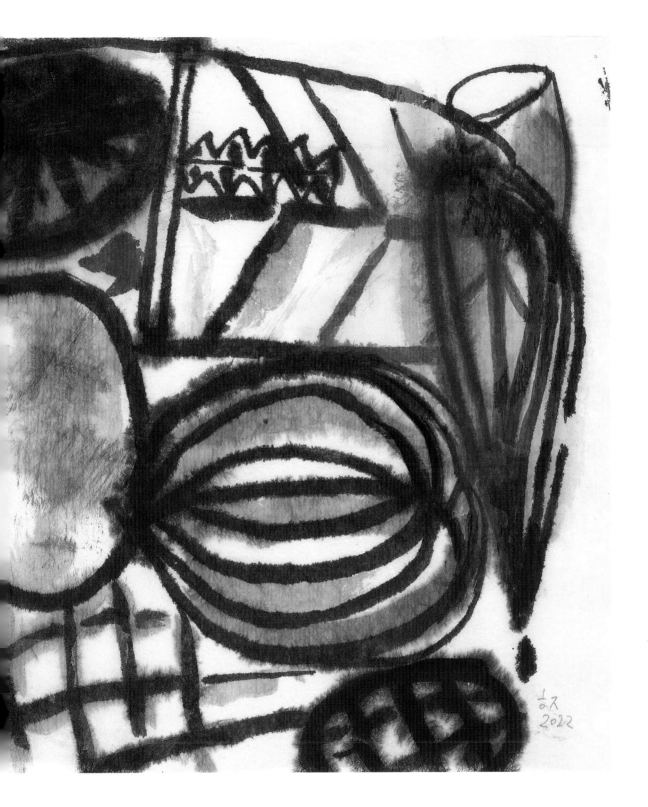

seed31, 2022 한지에 수묵 *48×72cm*

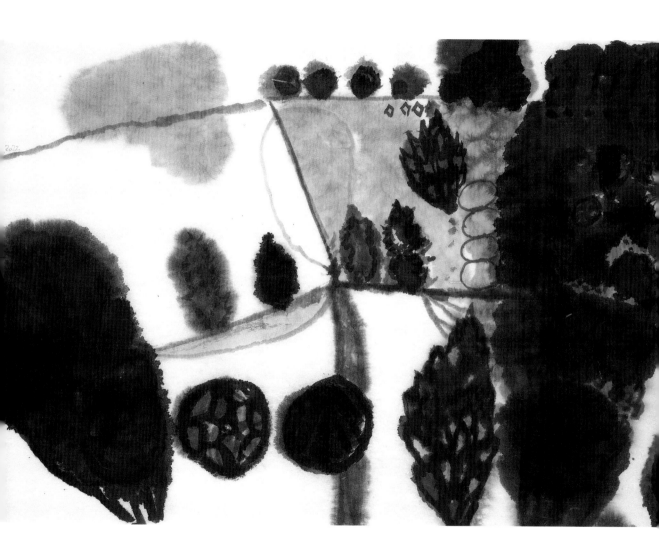

seed32, 2022 한지에 수묵 *48×72cm*

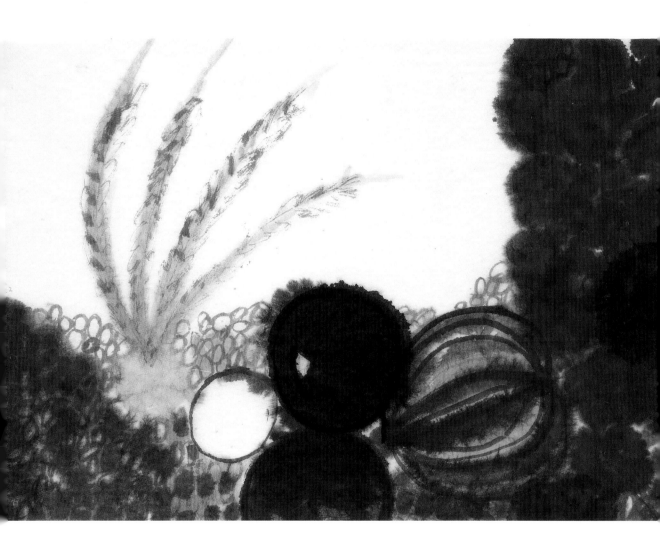

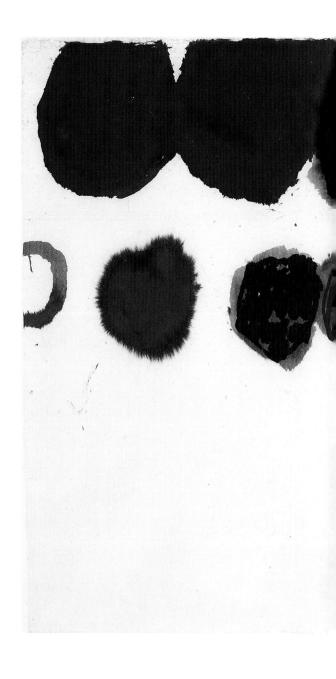

seed33, 2022 한지에 수묵 *55×100cm*

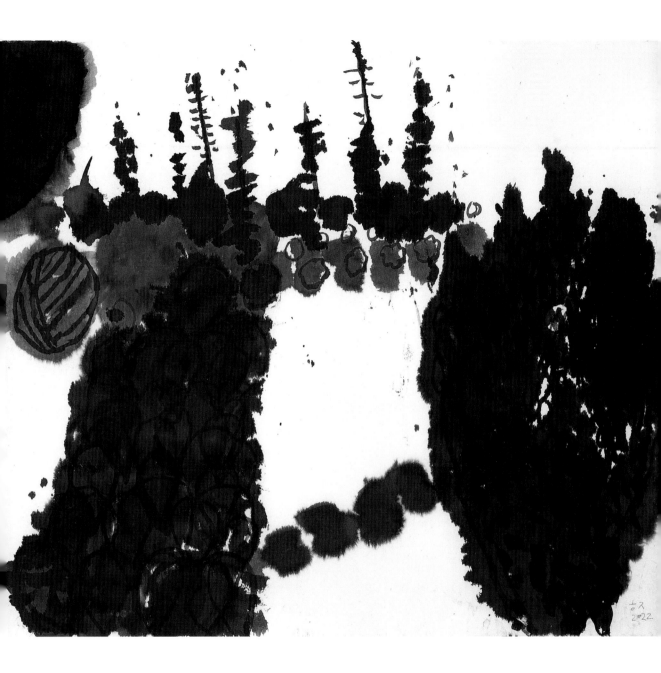

봄눈

봄은 기다림이다.

어린 시절의 나는 봄이 싫었다. 왜 그런지도 모른 채 그저 '우울한' 봄날을 견뎠다. 바짝 마른 가지가 조금씩 통통해지면 하룻밤 사이에 연둣빛 새잎이 나고, 잎이 점점 커지고, 꽃망울도 어느 순간 터지고, 꽃이 활짝 피고, 더 활짝 피고, 가쁜 숨을 몰아쉬며 구멍이 보이지 않을 정도로 피어나 어느새 바람에 흩어지는… 그저 바라볼 수밖에 없는 그 소란스럽게 요동치는 시간이 싫었다. 어느 한 쪽으로 마음의 균형이 치우쳐 기울어져서인 듯싶다. 이제 많은 계절을 지나오면서 봄은 기다림의 계절이라는 것을 알았다. 땅이 뒤집히고 여린 싹이 올라오기까지는 그저 기다릴 수밖에 없고 그 기다림은 고되고 힘든 단련에서 발휘된다는 것을 알았다.

평탄하지만은 않은 날들 속에서 돌봐야 할 존재들이 있고, 나보다는 타인을 위해 흘려보낸 시간 속에서 깊숙이 묻어둔 작은 씨앗은 '나'라는 것 또한 알았다. 씨앗은 그 안에 무엇이 들어 있는지 쪼개어 알아내는 것이 아니라 심고, 견디고, 키우며 알아가는 것이다. 조그만 씨앗 속에는 셀 수없이 무수한 나무가 기다리고 있고, 환한 꽃들이 기다리고 있다.

나는 그것들이 기꺼이 자라나 삶을 든든하게 한다는 것을 믿어 의심치 않는다. "충분히 오랫동안" 기다리다 보면 그것의 존재를 느끼게 되고, 함께 숨 쉬고, 함께 자라게 된다. 자란다는 것의 바탕에는 중력을 이기고 솟는 힘이 자리한다. 그것은 커지는 것이 아니라 높아지고 넓어지고 깊어지는 일이다. 씨앗은 매일 자라고, 한 해가 지나면 또 다른 모습으로 자라 있을 것이다. 작은 씨앗 속에는 아름다운 밭이 들어있다.

- 2022 작가노트

shoots6, 2022 장지에 채색 106×75cm

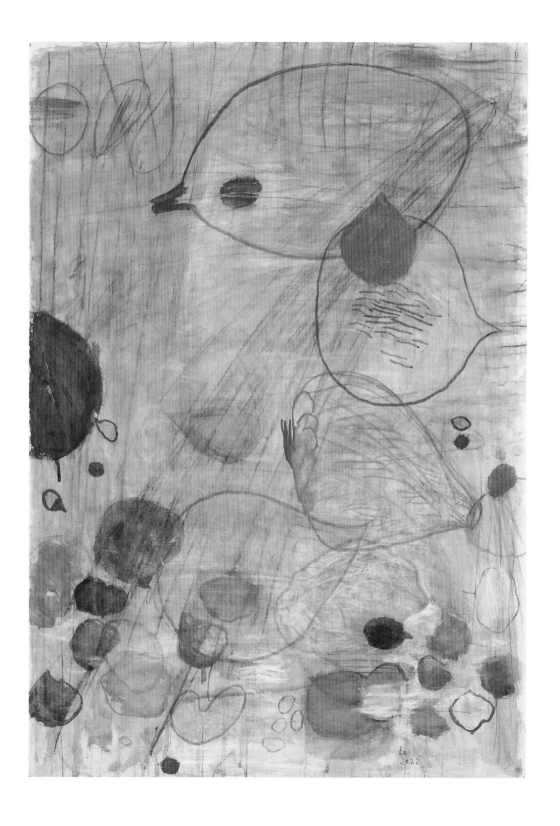

shoots5, 2022 장지에 채색 149×106cm

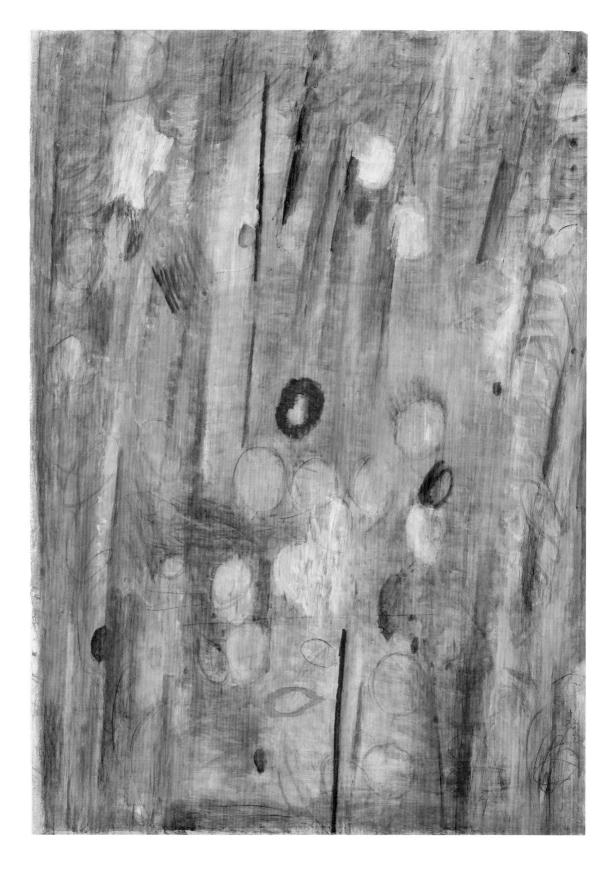

shoots4, 2022 장지에 채색 *149×106cm*

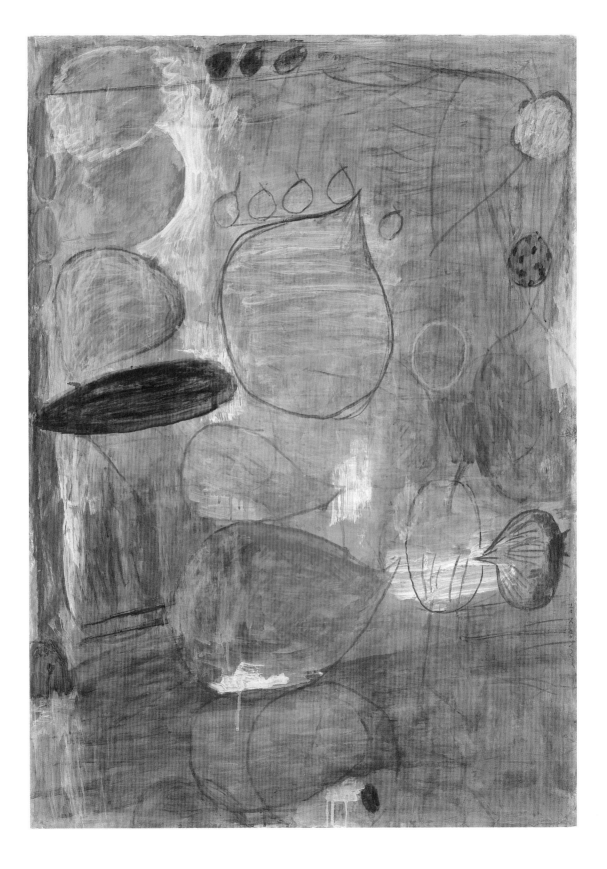

shoots7, 2022 장지에 채색 *105×73cm*

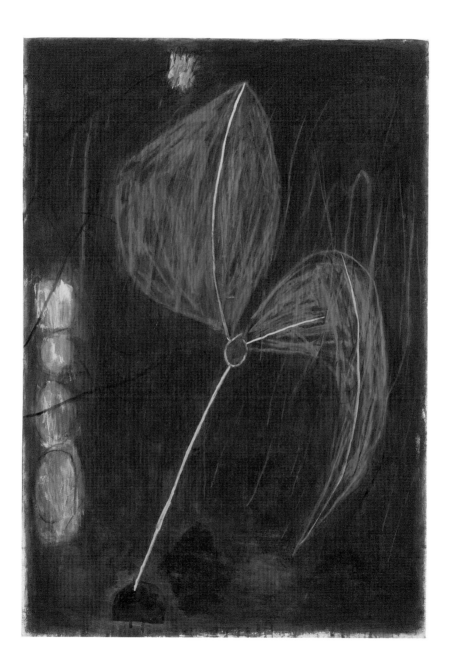

shoots8, 2022 장지에 채색 105×73cm

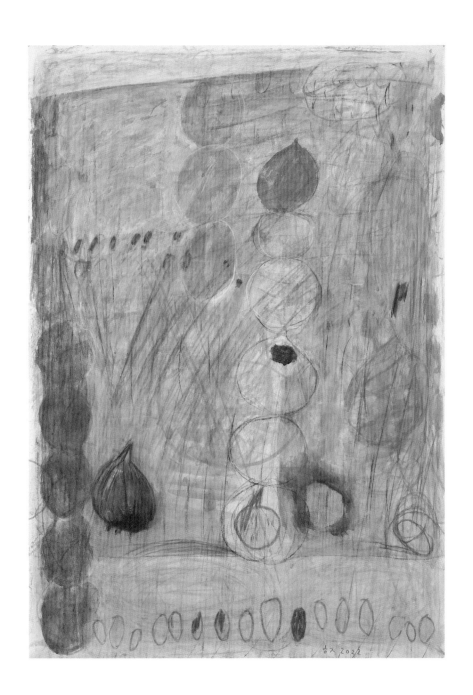

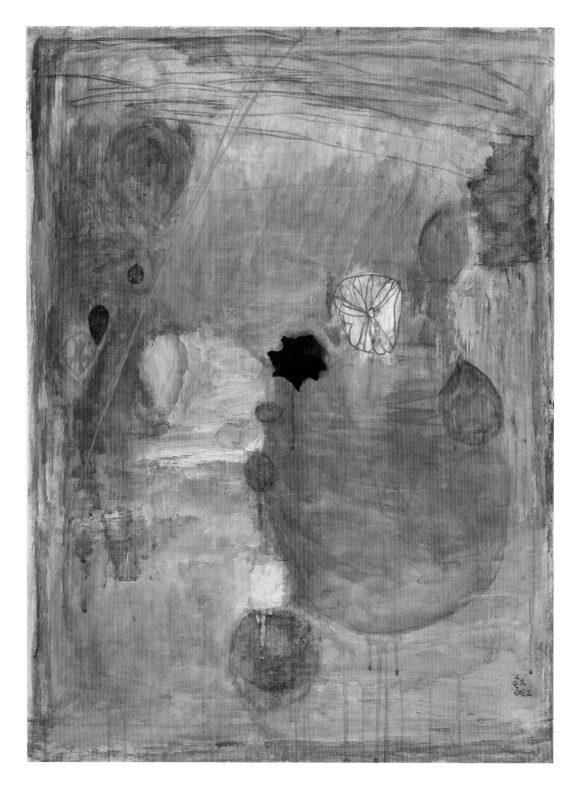

shoots9, 2022 장지에 채색 98×73cm

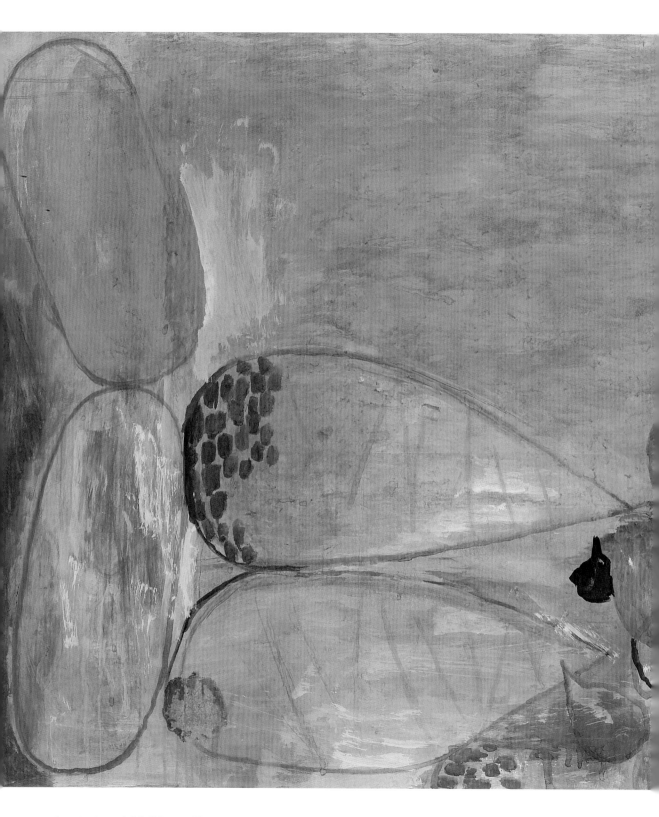

shoots10, 2022 장지에 채색 75×144cm

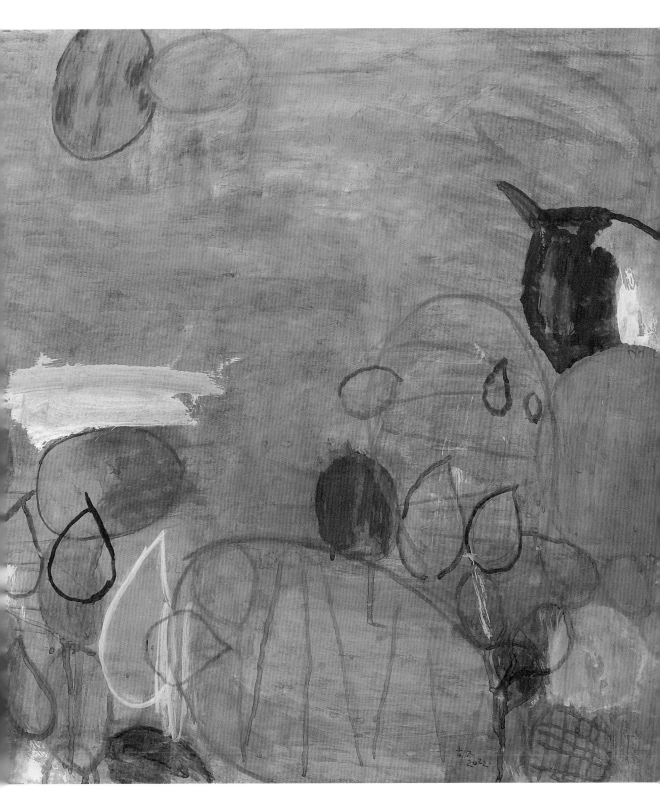

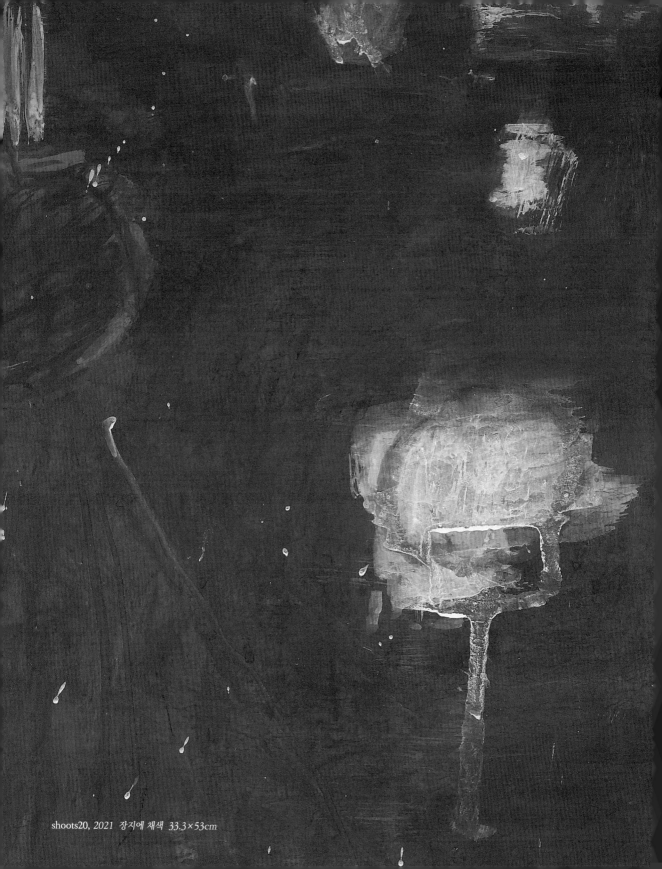

shoots20, 2021 장지에 채색 33.3×53cm

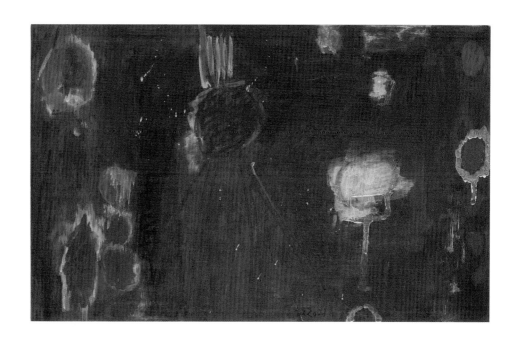

shoots11, 2022 장지에 채색 75×50cm

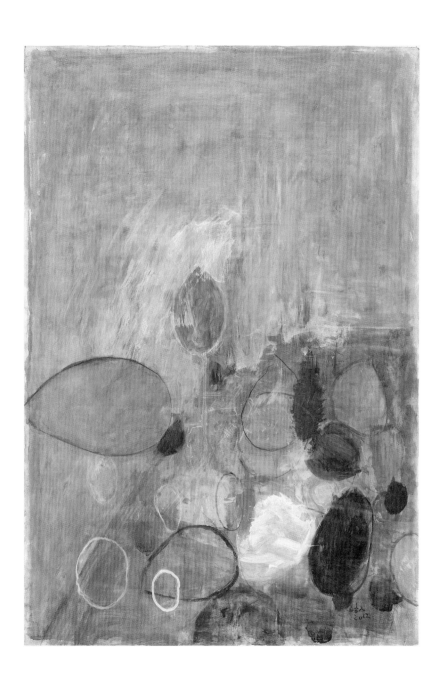

shoots12, 2022 장지에 채색 74×49cm

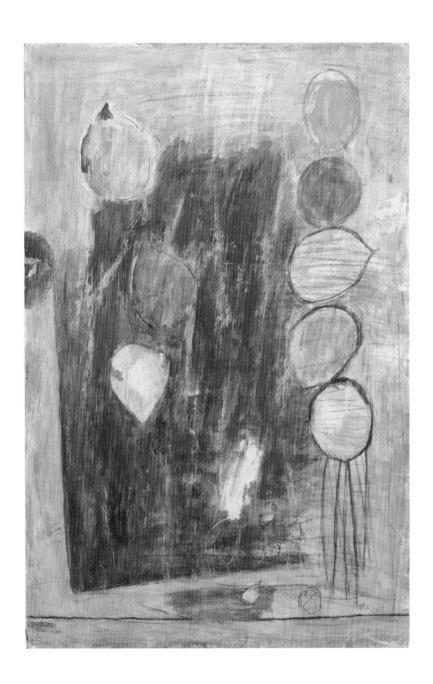

shoots13, 2022 장지에 채색 *74×51cm*

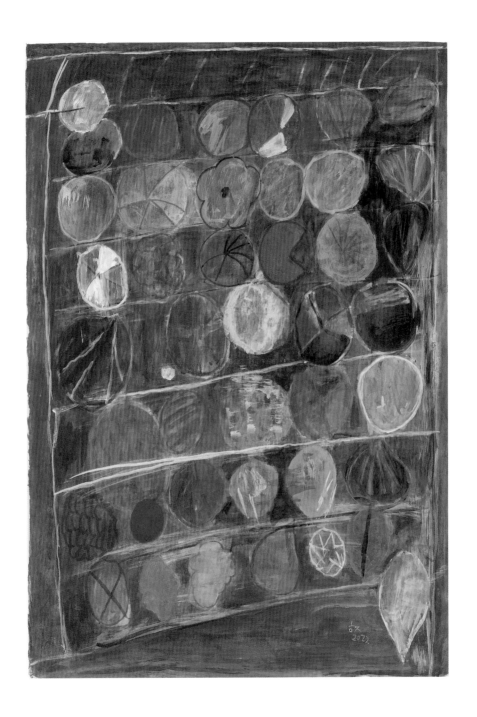

shoots14, 2022 장지에 채색 *74×50cm*

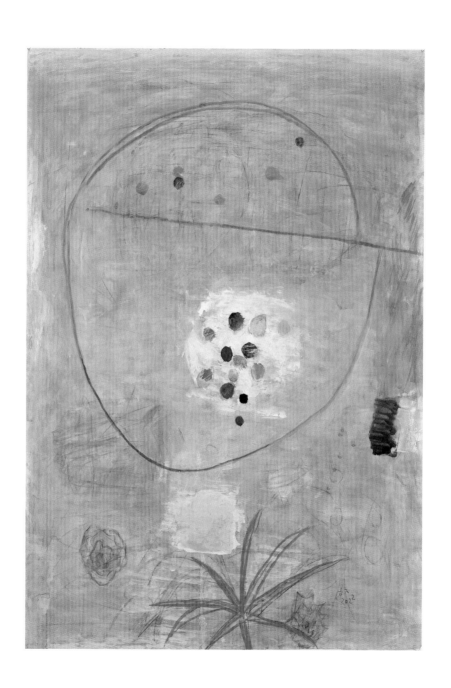

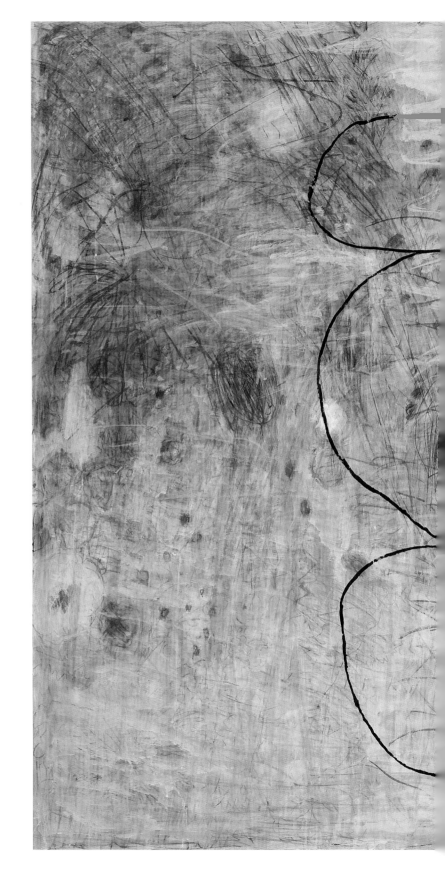

shoots21, 2022
장지에 분채, 먹, 목탄
289×206cm

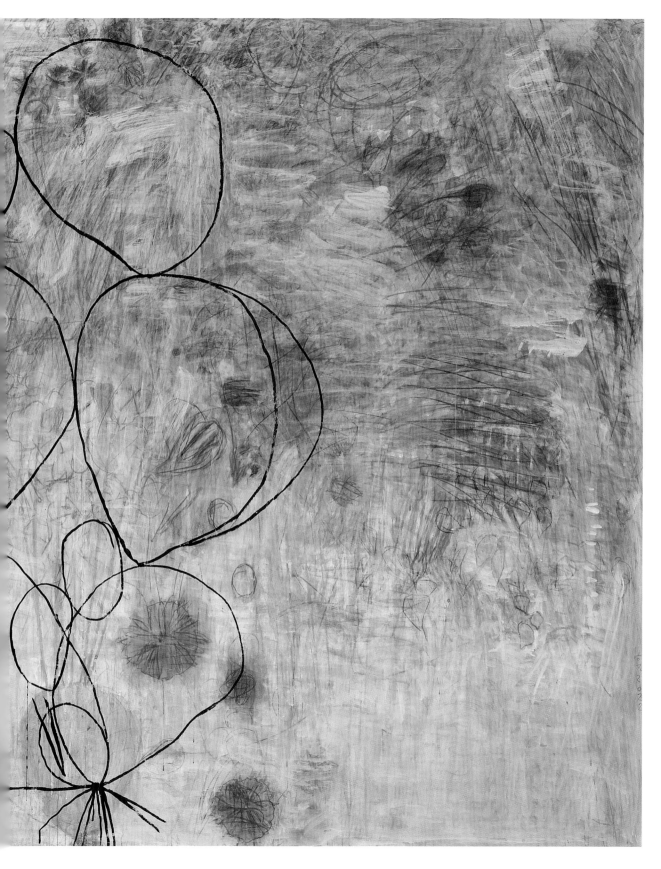

shoots1, 2021 장지에 먹, 분채 *160×130cm*

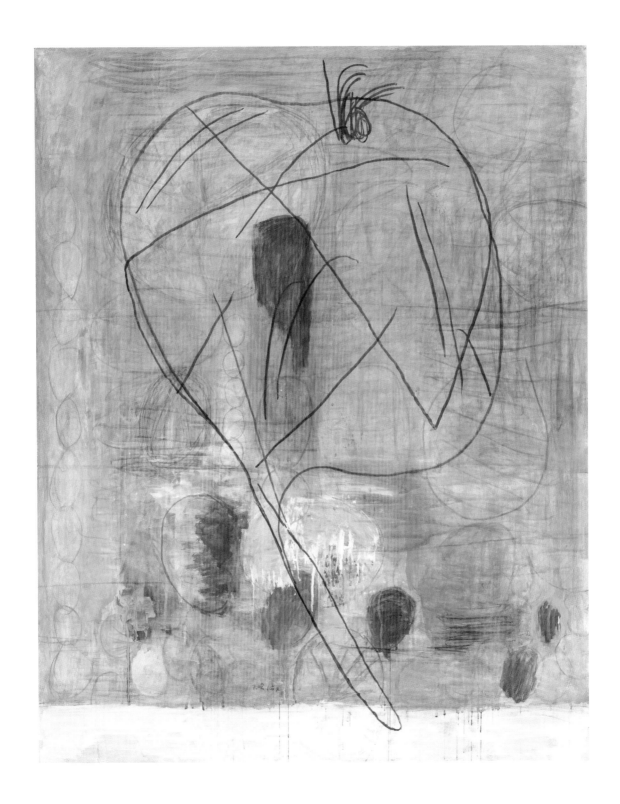

shoots2, 2021 장지에 먹, 분채 160×130cm

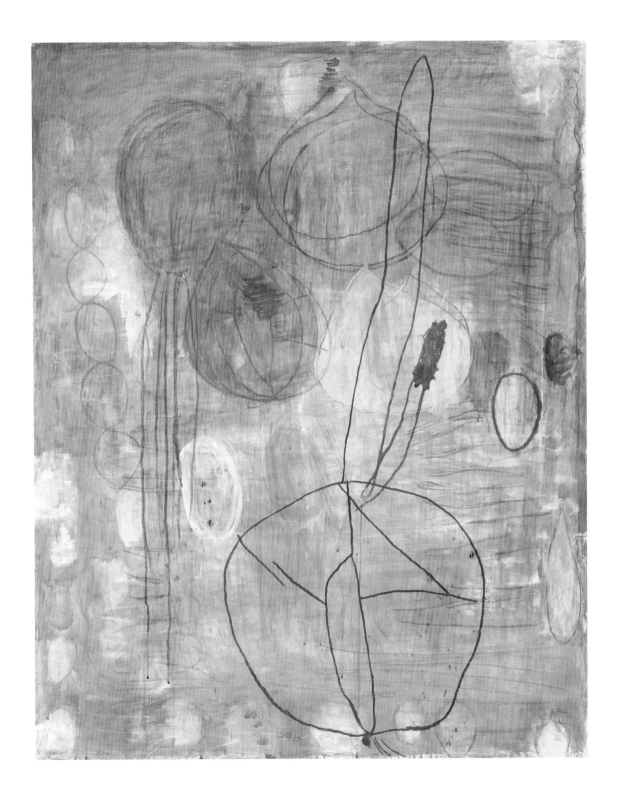

shoots3, 2021 장지에 먹, 분채 *160×130cm*

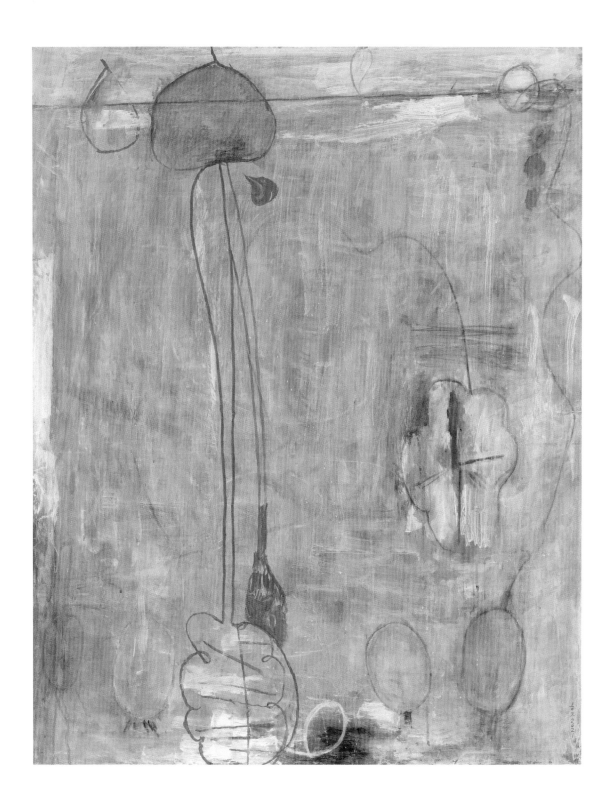

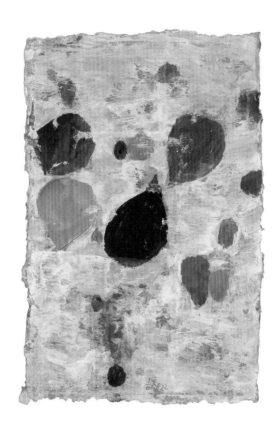

shoots15, 2022 *cotton paper,* 분채 *29×19cm*

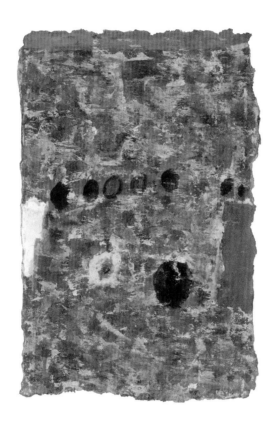

shoots18, 2022 *cotton paper,* 분채 *29×19cm*

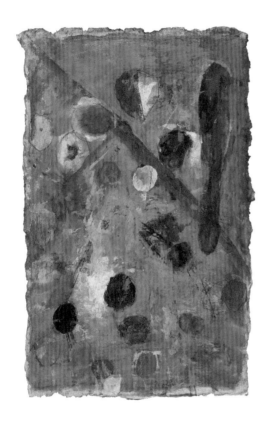

shoots16, 2022 *cotton paper*, 분채 *29×19cm*

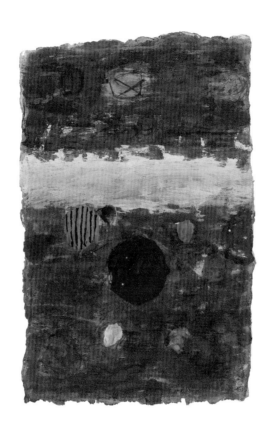

shoots17, 2022 *cotton paper*, 분채 *29×19cm*

shoots19, 2022 *cotton paper,* 분채 *29×19cm*

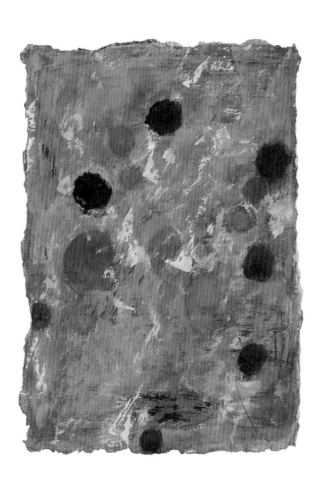

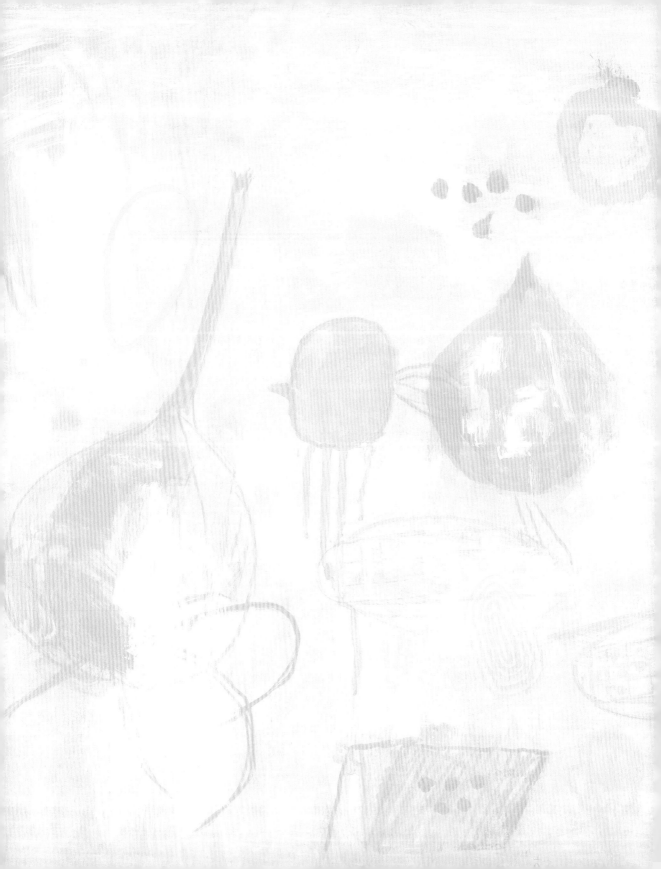

씨앗

<여자의 여자>

젊은 시절의 엄마는 꽃 같았다. 환한 꽃이었다. 코로나로 인해 사방으로 갇혀 답답했던 사월, 종로 꽃시장을 걷던 여자가 꽃들 앞에 멈추었을 때, 꽃들은 '꽃 같은 시절'을 상기시키게 했다. 색색의 꽃들은 만개하여 진열대에서 함성을 지르듯 터지고 있었고, 화사하고 환한 향기는 상승하는 기온과 함께 마음을 부풀리기에 충분했다. 봄을 걷고 있던 여자는 그늘진 상자의 흙더미 속에 묻혀 있던 백합 알뿌리를 처음 보았다. 분홍, 노랑, 흰 백합 사진이 각 상자에 꽂혀 있는 것을 보고 백합 알뿌리라는 걸 알았다. 백합 알뿌리와 그 뿌리에서 자라난 꽃은 전혀 비슷한 연관성이 없어 보이는데, 그것들은 모두 같은 꽃의 일부라는 당연한 사실을 깨우쳐 주었다. "나는 몰랐어.... 백합 알뿌리가 이렇게 생긴 것을." "이것들도.... 자기가 환한 꽃이 될거라는 것을 알았을까...? 기다림을 통과해야만 한다는 것을." 알뿌리에는 활짝 꽃피고 싶은 여자가 들어 있다. 천천히 흐르는 시간을 지켜내며 서두르지 않고 자신만의 속도로 날마다 조금씩 길을 만들고 있는 여자가 있다. 어둡고 컴컴한 흙 속에서 밝은 곳으로 나가기 위해 무던히도 애쓰는 여자. 그 속에서 아이를 낳고 기르면서 활짝 피기를 무척이나 기다리던. 알뿌리에는 딱히 다른 도리없이 그저 기다릴 수밖에 없는 시간이 들어 있다. 꽃봉오리가 터지고, 만개하고, 빛깔이 흐려지다 생기를 잃고, 바람에 날려 흩어지는 것을 품고 있는 알뿌리의 시간이 있다. 땅속에서 숙성되고, 비우고 참는 시간이 있어야 제법 튼실한 결실을 맺는다. 그건 하루아침의 일이 아닌 꾸준히 쌓인 시간의 더께에 의해서 맺히는 일이다. 흙에 뿌리를 내린 알뿌리는 흙의 다른 모습이고, 그 여자 자신 같았다. 꽃은 그렇게 피어난다, 천천히 결코 서두르지 않는 시간의 힘으로 소리 없이 피어오른다. 여자의 엄마도 그렇게 꽃을 피웠고, 여자의 딸도 그렇게 꽃을 피울 것이다.

- 2020 작가노트

seed1, 2020 장지에 먹, 목탄, 분채 *194×130cm*

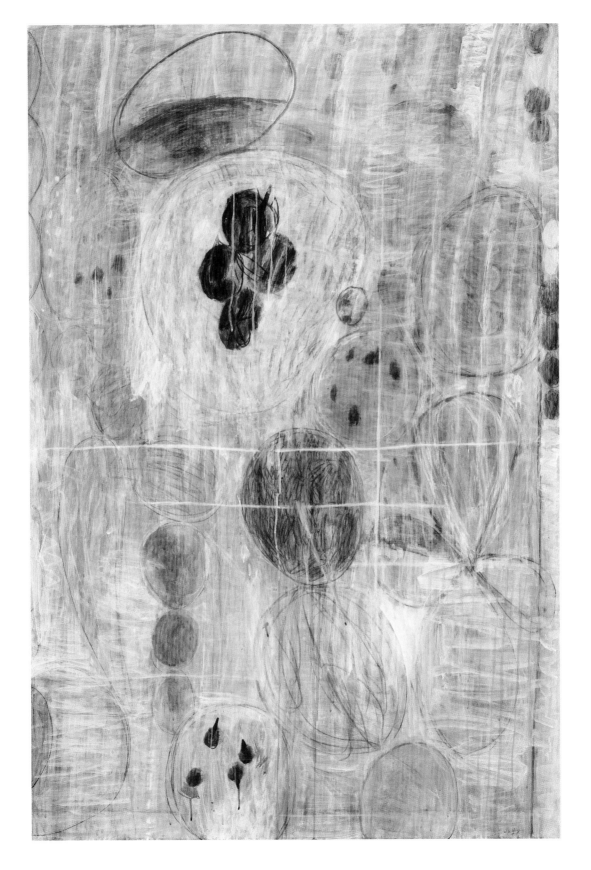

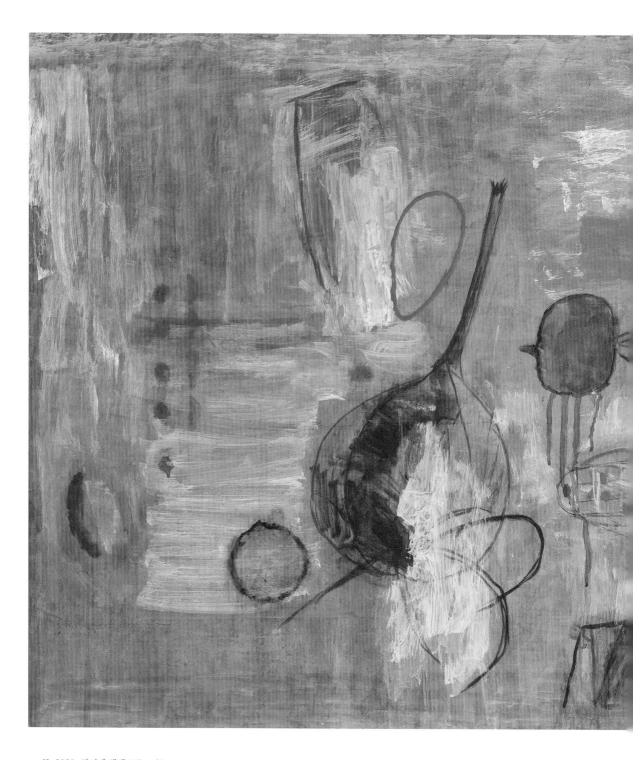

seed2, 2020 장지에 채색 76×145cm

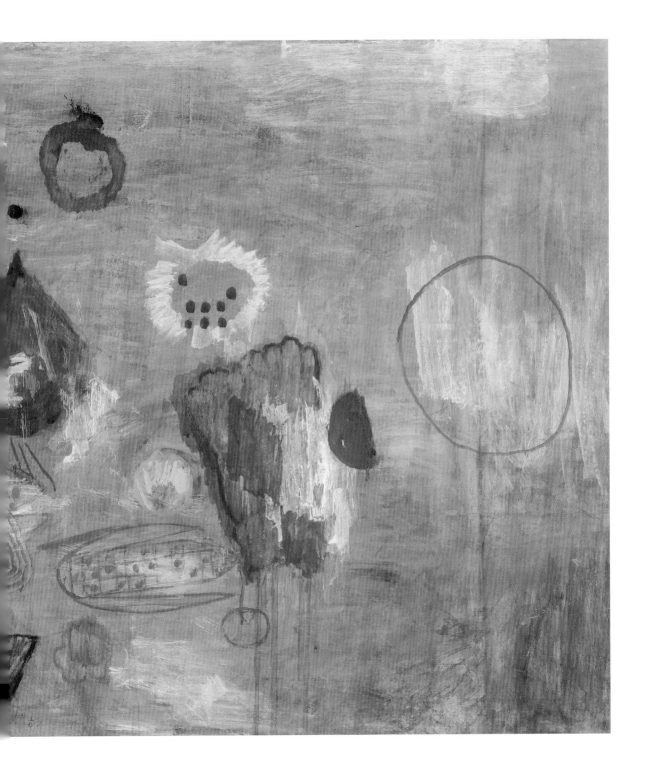

seed3, 2020 장지에 채색 *106×74cm*

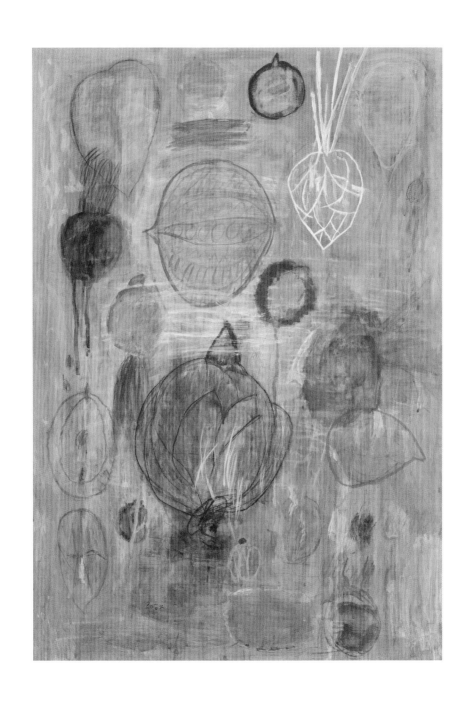

seed4, 2020 *장지에 채색 73×53cm*

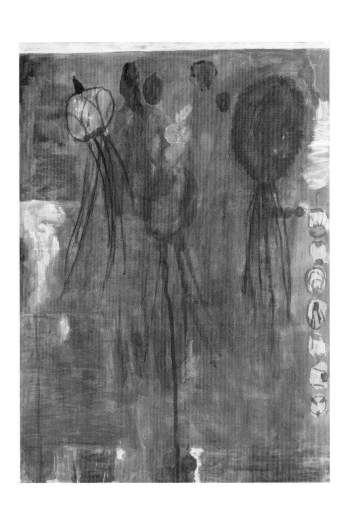

seed5, 2020 장지에 채색 *106×75cm*

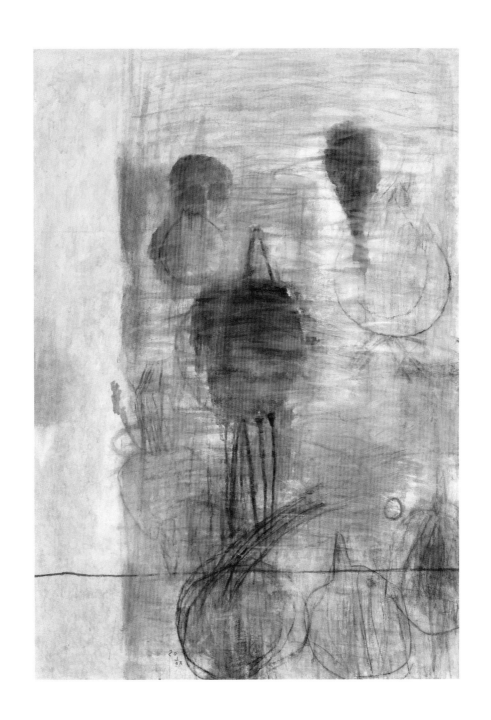

seed6, 2020 장지에 채색 96×74cm

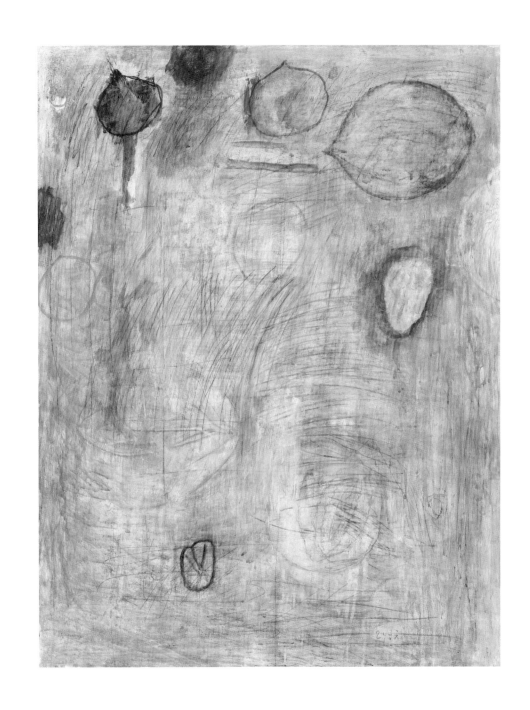

seed7, 2020 장지에 채색 95×64cm

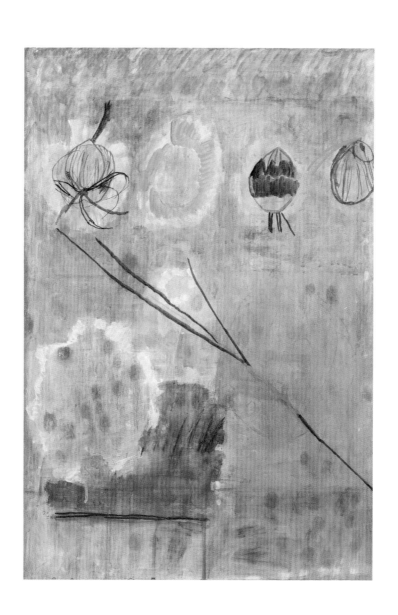

seed8, 2020 장지에 채색 58×47cm

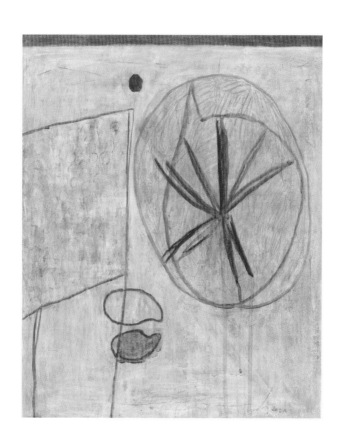

seed9, 2020 장지에 채색 *33.5×24cm*

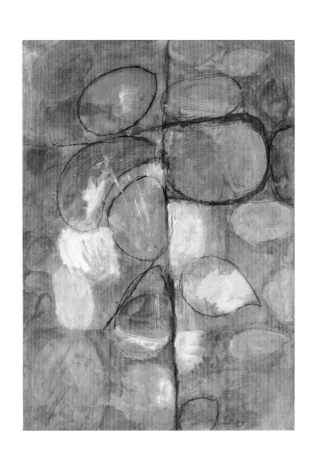

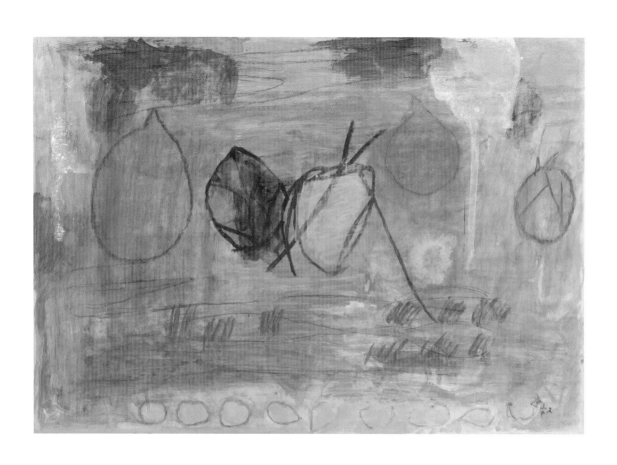

seed12, 2020 장지에 채색 37×53cm
seed11, 2020 장지에 채색 74×53cm

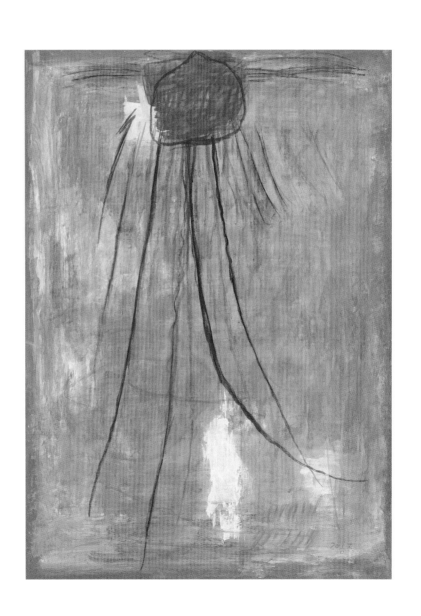

seed13, 2020 한지에 수묵 *78×47cm*

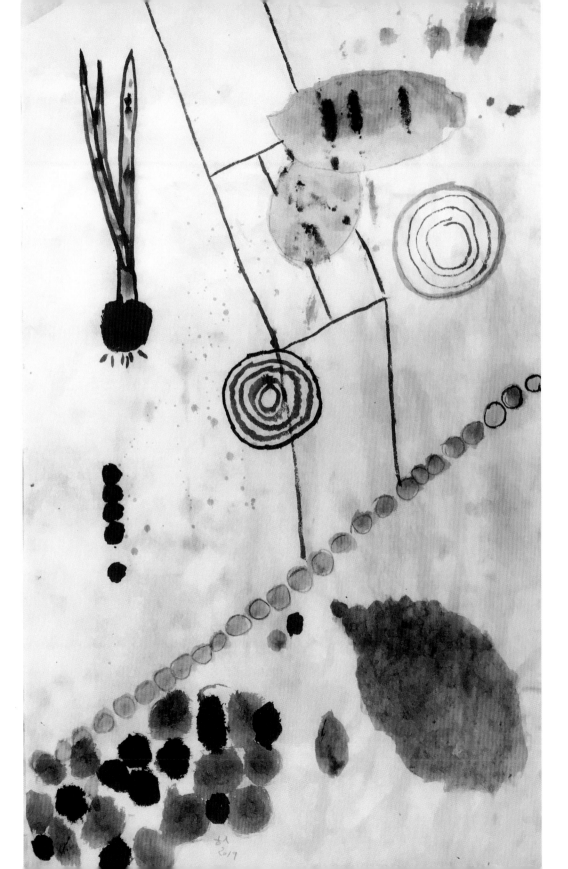

seed14, 2020 한지에 수묵 78×47cm

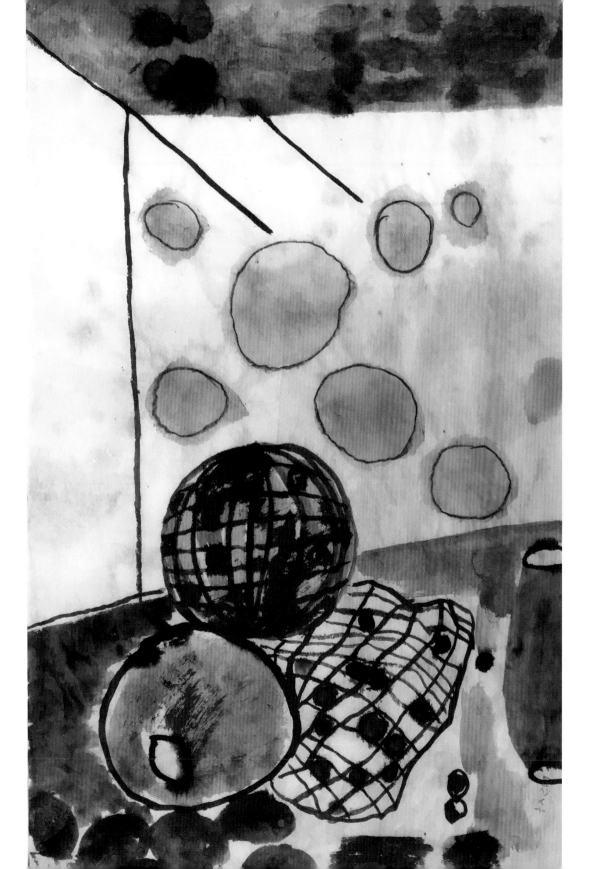

seed15, 2020 한지에 수묵 78×47cm

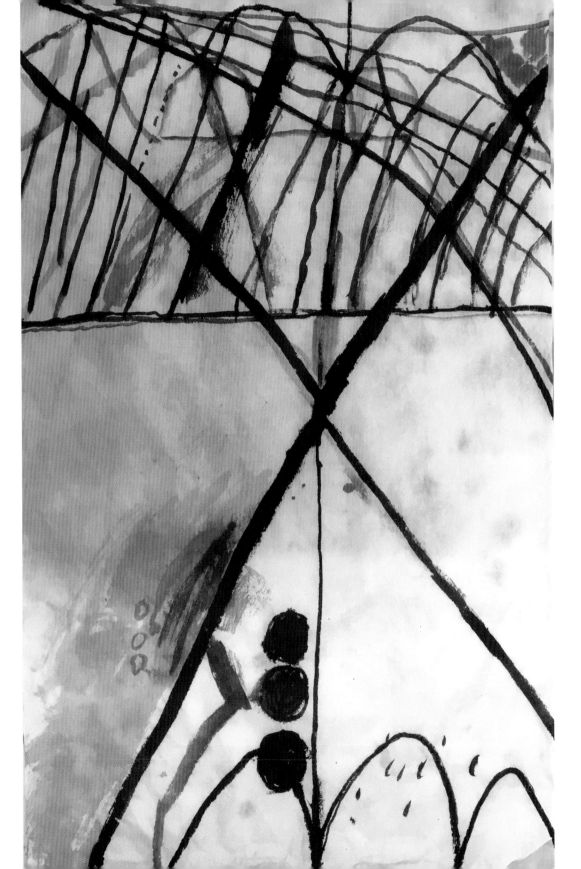

seed17, 2020 한지에 수묵 *78×47cm*

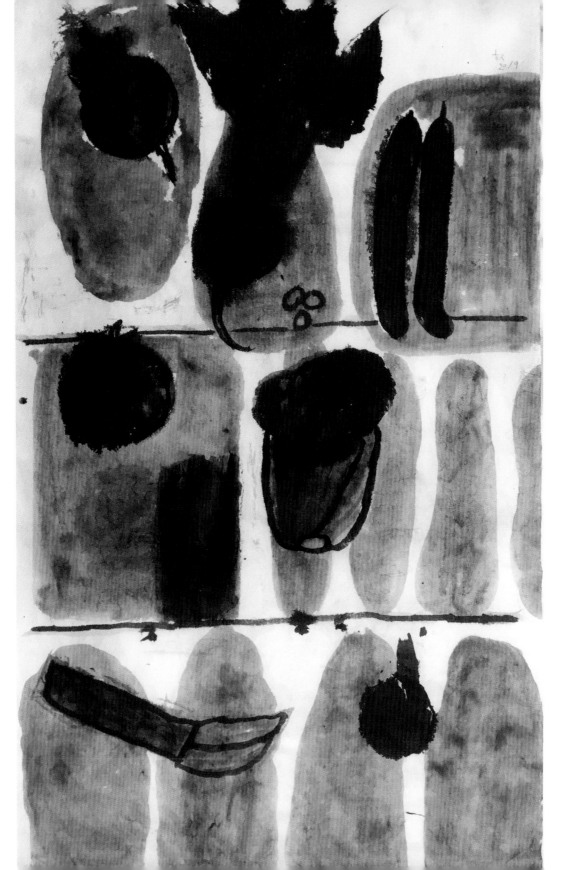

seed18, 2020 한지에 수묵 *78×47cm*

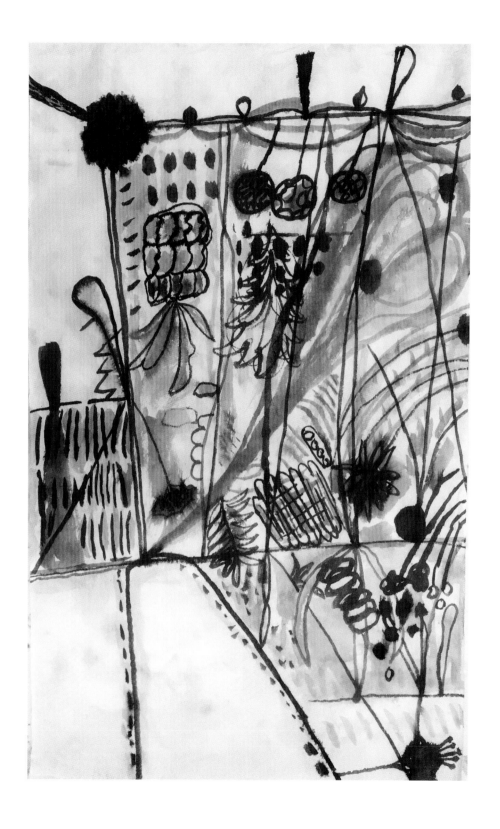

풍경
가깝고도 먼

장현주의 시들지 않는 꽃의 풍경에 관하여

장현주 작가와 나는 수년째 만나고 있다. 자주 통화하고 자주 만나고 함께 여행도 한다.

좀 더 사실적으로 말하자면 장현주 작가와 나는 함께 전시를 준비한다. 나는 그녀와 같은 곳을 보고 함께 길을 걷는 친구나 동지 같은 큐레이터이고, 그녀는 나에게 가야 할 길을 알려주는 아름다운 예술가이다.

나는 이론서나 잘 정돈된 전시회에서보다 작업 중인 거친 상태의 작품이나 작업 과정에서 작가의 작품을 만나는 것을 더 선호한다. 또 작가의 이야기를 충분히 들어주고 나의 시선으로 읽어보고자 노력한다. 그것이 내 직업의 일부이자 전부이다.

장현주 작가와 나는 그녀의 작가 이력 맨 끝자락에 표기된 2009년 국립광주박물관의 탐매探梅 전시에서 처음 만났다. 역사적인 매화의 조형적 의미와 지금도 여전히 예술가의 마음을 사로잡고 있는 예술로서의 매화에 관한 전시였다. 국립박물관에서만 할 수 있는 독보적인 전시였다.

작가와 나는 내가 해남에서 일을 하면서부터 더욱 자주, 거의 일상적으로 만났다. 그때 나는 위로가 필요했다. 사랑의 슬픔은 사랑으로 잊혀진다는 말처럼 일로 인한 슬픔도 새로운 일로 잊혀진다.

2016년부터 나는 전남국제수묵비엔날레의 한 축을 일으키는 일에 빠져있었다. 동시대 예술의 시각에서 수묵이란 지나간 회한이고 중환자실에서 죽음을 기다리고 있는 꼴이라고들 말했다. 그러나 지난해 막을 올린 수묵비엔날레 이후 그

런 이야기는 사라졌다. 오히려 수묵의 예술적 가능성은 넓고 깊어지고 미래 담론은 늘어나고 과제도 늘었다. 장현주 작가의 오늘 이 개인 전시도 수묵의 회생을 증명하고 있다.

풍경 1.
장현주 작가와 나는 가깝고도 먼 풍경을 함께 겪었다.
지난 이월 어느 날 문득 해남에서 작가와 나는 눈과 얼음에 갇혀 있는 꽃봉오리를 보았다. 그리고 긴긴 그 겨울밤 곧 피어날 꽃과 그 꽃의 향기에 대한 이야기를 나누었다. 그보다 몇 해 전 작가와 나는 동백과 매화가 함께 피는 계절에 더 이상 원 없이 꽃을 보았다. 그리고 이듬해 함께 홍콩에 가서 커다란 전시장을 가득 메운 수천수만의 그림 꽃들을 보았다.

풍경 2.
작가는 수년간 꽃 대신 그늘진 풀을 그렸다. 뜨거운 마당에, 옥상에, 주차장에 20m가 훌쩍 넘는 긴 한지를 펼쳐놓고 몸으로 그렸다. 관상하는 특별한 어떤 '꽃'이 아닌 지천에 널려 이름조차 의미 없는 풀의 그림자였다. 그러나 장현주의 풀의 그림자는 가벼운 바람에 산들산들 움직이고 그 안에 온갖 생물을 키워 풀벌레들이 작은 소리로 노래했다. 풀냄새가 향기로웠다. 2017년 전남국제수묵비엔날레에 출품한 작품 <풀의 그늘>이다. 장현주 작가의 <풀의 그늘> 시리즈는 그 해 깊은 인상과 긴 여운을 남겼다.

풍경 3.
장현주 작가의 이번 전시는 꽃의 폭죽이다. 그러나 자연의 풍경은 아니다. '시들지 않는 꽃'의 풍경이다. 수백 년을 살아온 커다란 고목도 겨울이면 모든 잎

을 떨구고 긴긴 동면에 들어간다. 죽은 것도 아니고 살아있음도 아닌 그저 정지된 상태로 추위를 견디는 것이다. 그러나 서서히 어디선가 미세한 꼼지락거림이 있어 어느 날 살짝 나무의 단단한 외피를 뚫고 나오는 돌기가 생긴다. 그 돌기는 천천히, 천천히 몸을 키워 어느 날 폭죽이 터지듯 자신의 존재가 '꽃'이었음을 밝힌다. 그 작은 꽃은 자신의 몸 안에 또 다른 수백 년 된 나무를 품고 있다. 또 다른 미래를 품고 있는 작은 꽃, 그것이 제3의 꽃, 제3의 풍경이다. 수묵 꽃이다. 오늘 장현주 작가의 시들지 않는 꽃의 풍경이다.

이 승 미 (행촌미술관 큐레이터)

면6, 2019 장지에 목탄, 분채 *98×67cm*

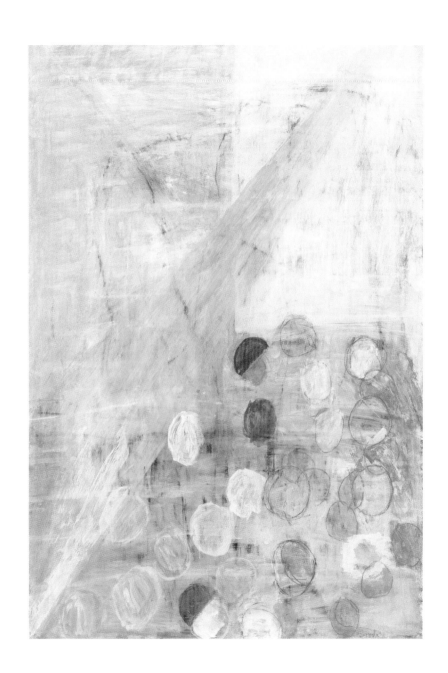

가까운2, 2019 장지에 먹, 목탄, 분채 *150×107cm*

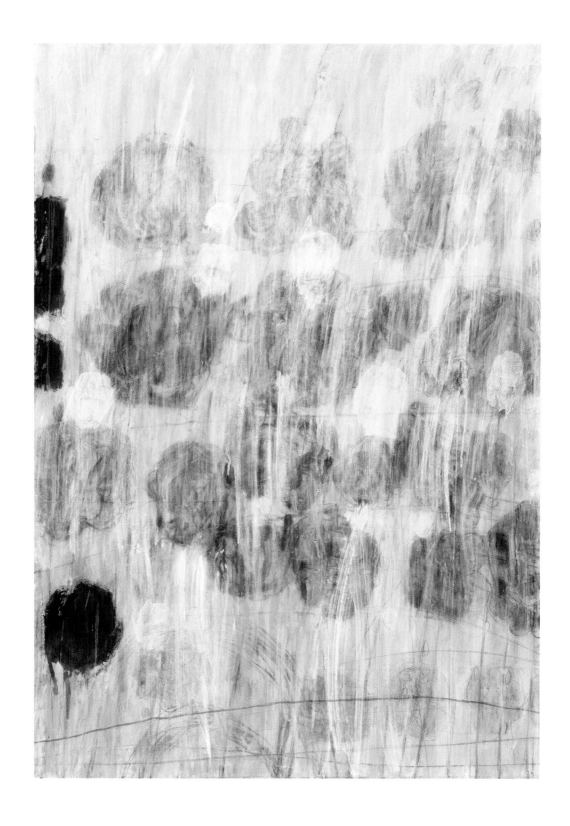

면8, 2019 장지에 목탄, 분채 97×67cm

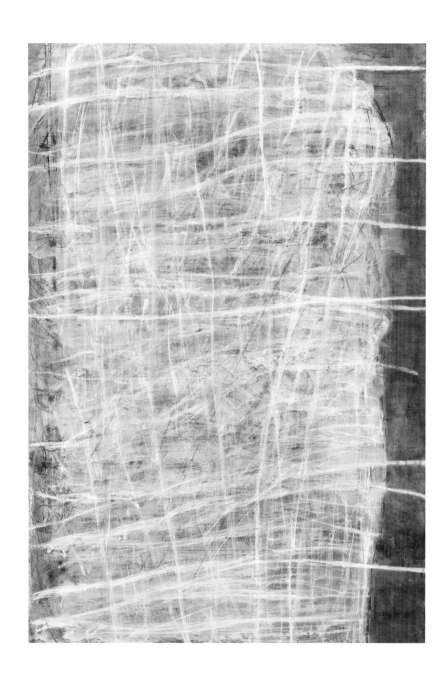

면9, 2019 장지에 목탄, 분채 *100×69cm*

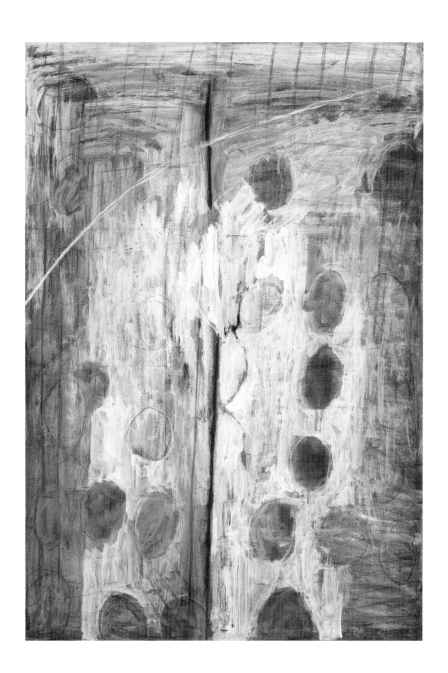

면7, 2019 장지에 목탄. 분채 *97×67cm*

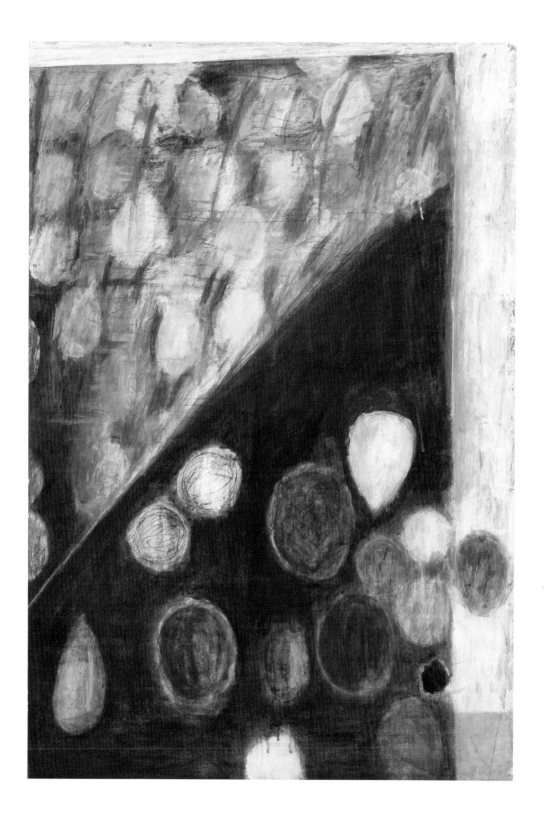

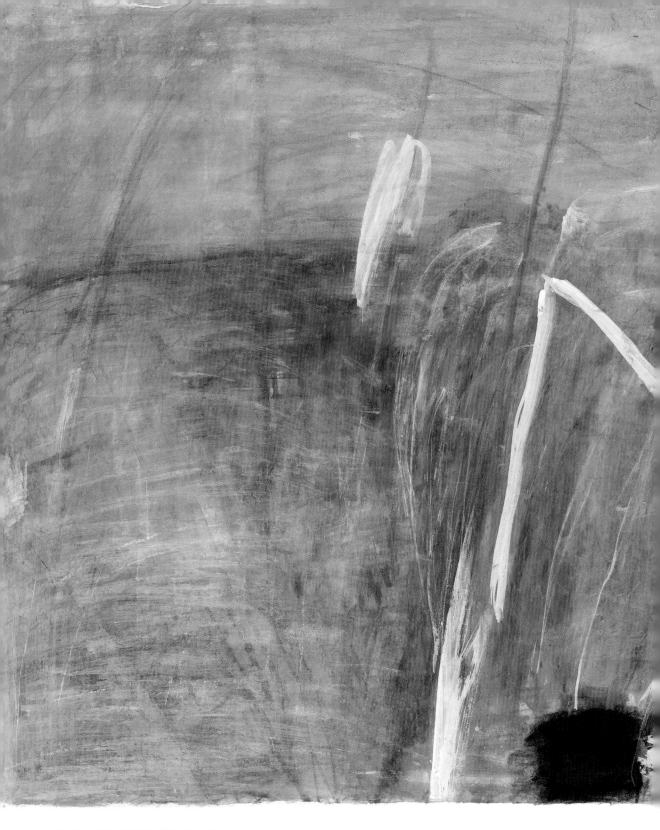

면2, 2019 장지에 먹, 목탄, 분채 142×78cm

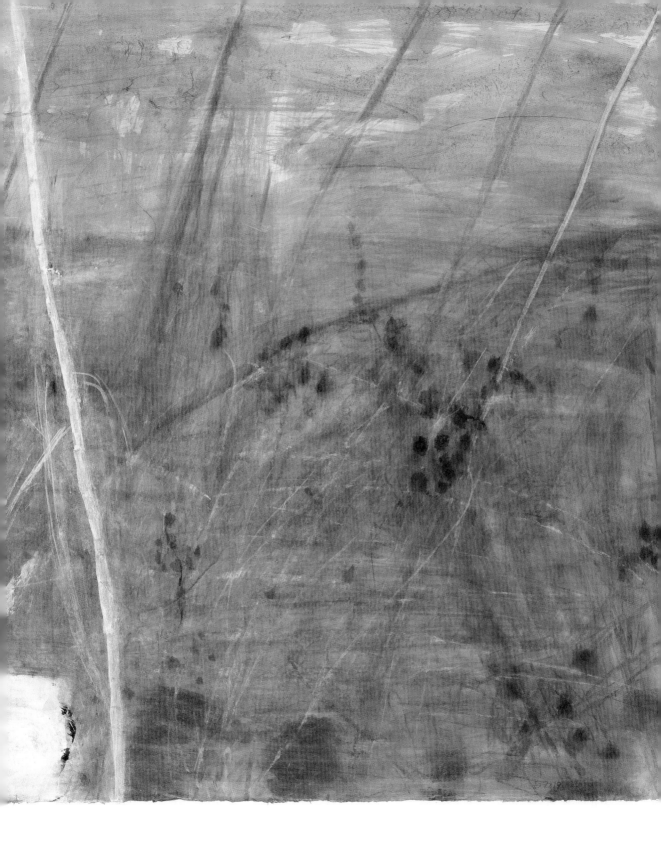

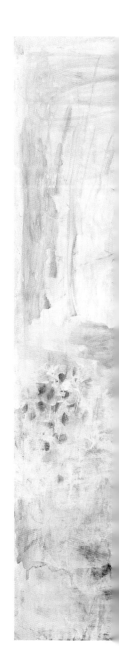

면3, 2019 장지에 먹, 목탄, 분채 *97×130cm*

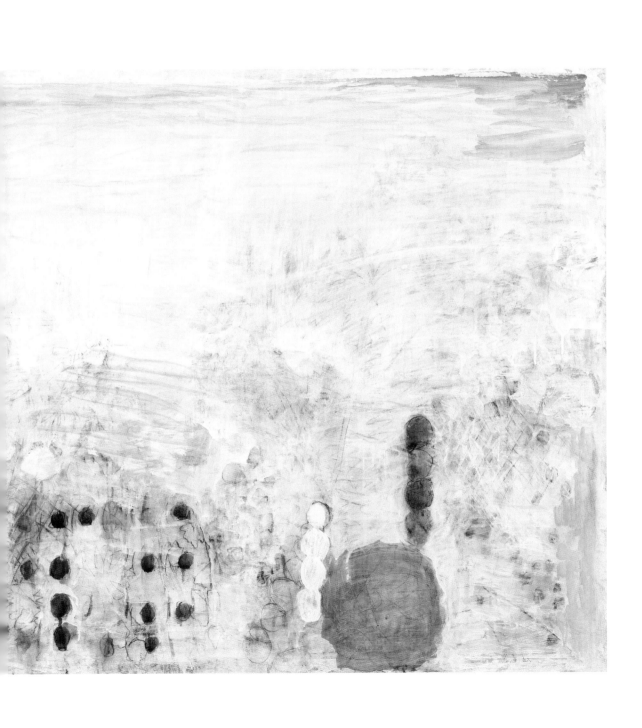

면1, 2019 장지에 먹, 목탄, 분채 150×107cm

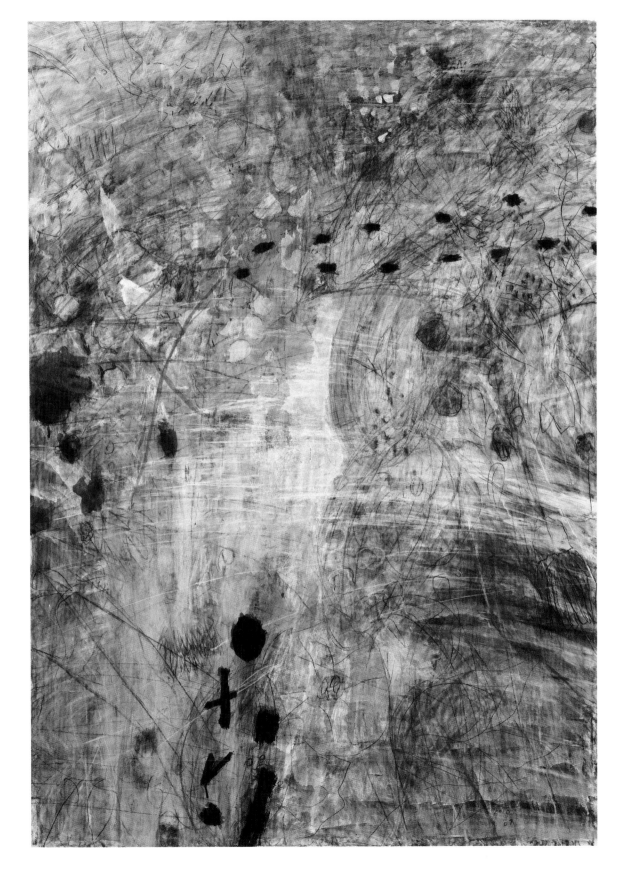

면4, 2019 장지에 먹, 목탄, 분채 *120×66cm*

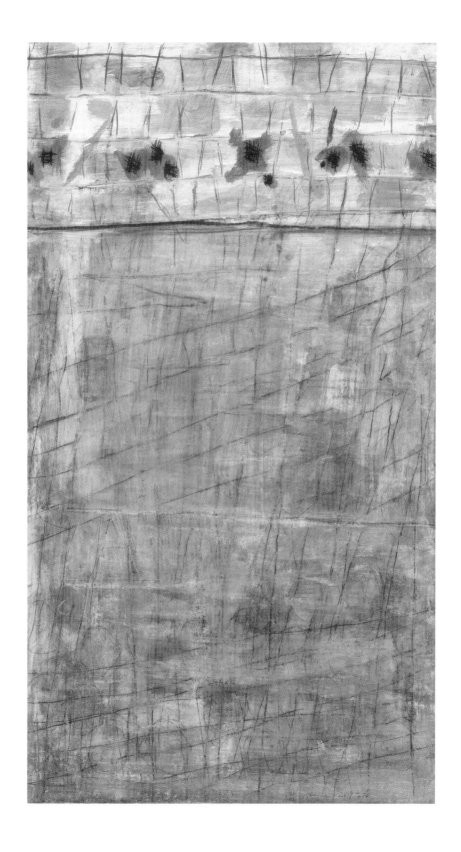

면11, 2019 장지에 먹, 목탄, 분채 95×60cm

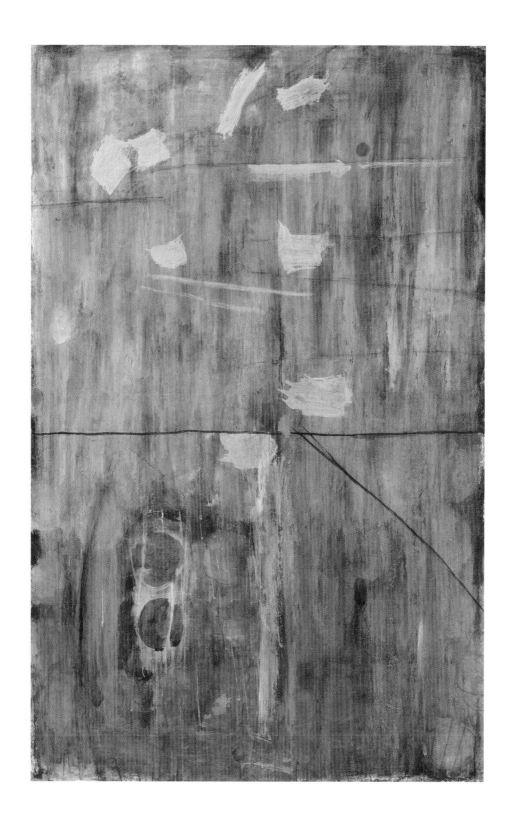

가까운3, 2019 장지에 먹, 목탄, 분채 130×76cm

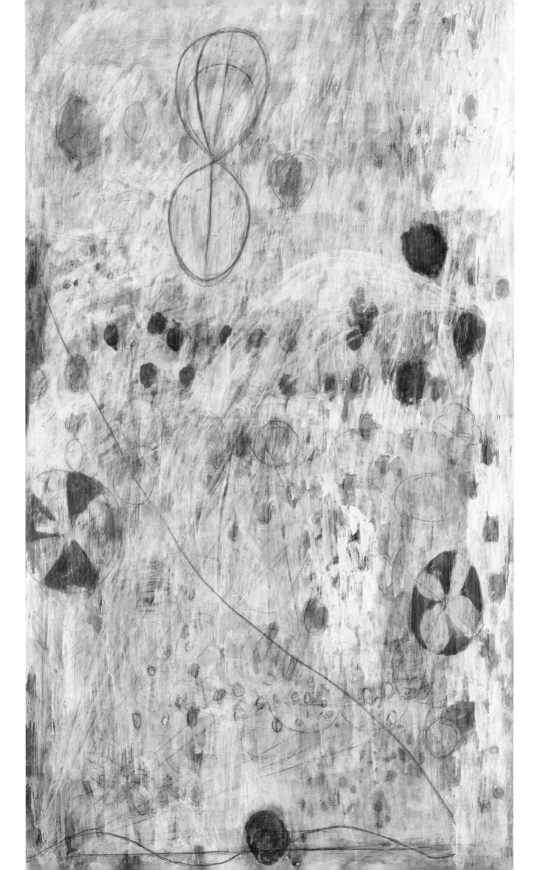

가까운8, 2019 장지에 목탄, 분채 95×60cm

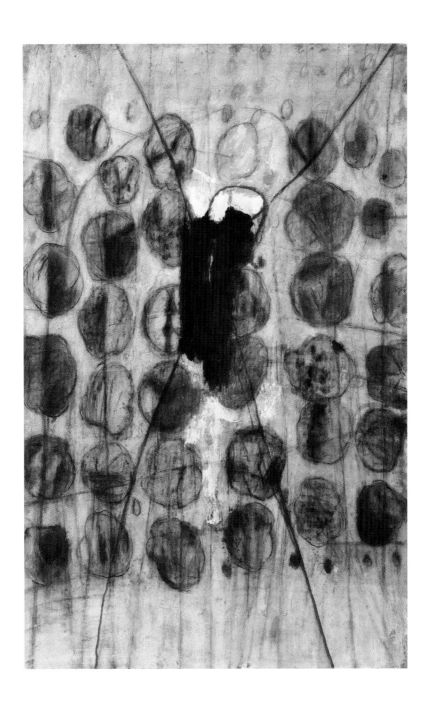

가까운7, 2019 장지에 먹, 목탄 127×76cm

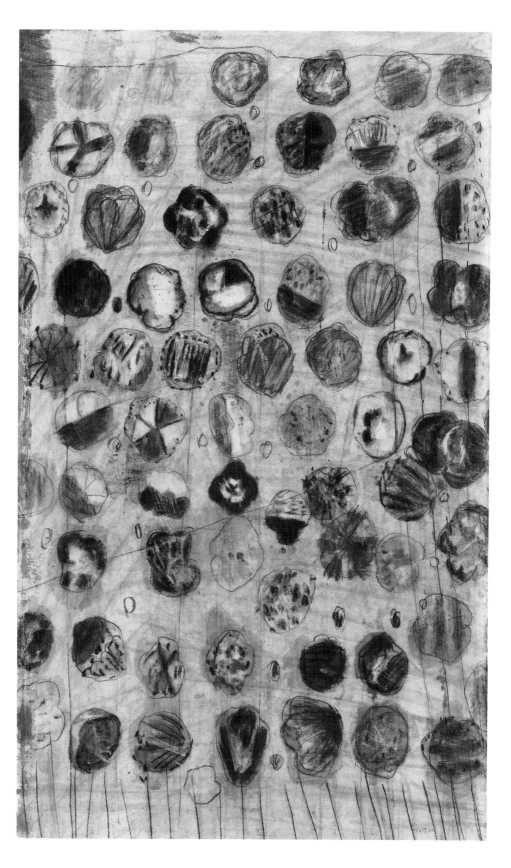

가까운1, 2019 장지에 목탄, 분채 190×121.5cm

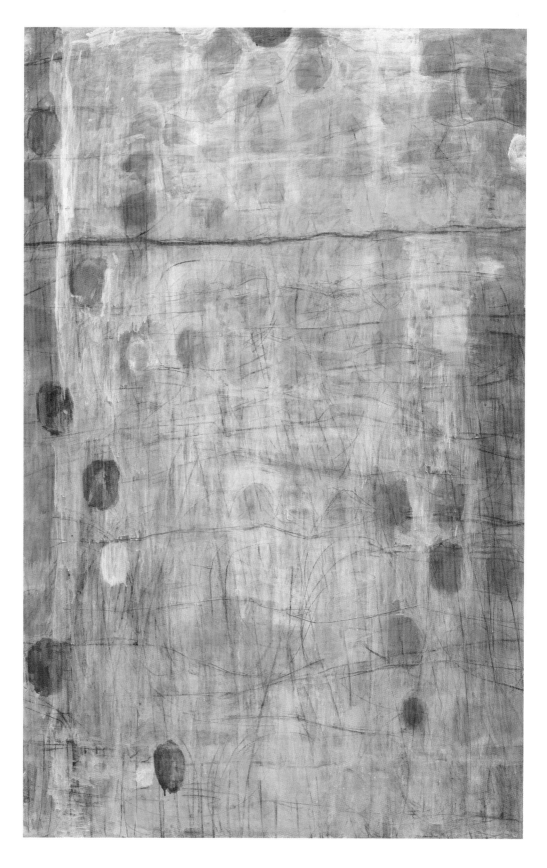

가까운-9, 2019 장지에 먹, 목탄, 분채 58×47cm

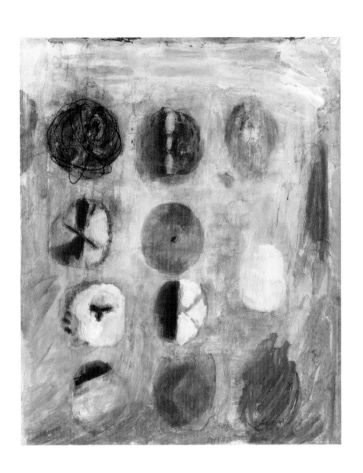

가까운5, 2019 장지에 먹, 목탄, 분채 142×78cm

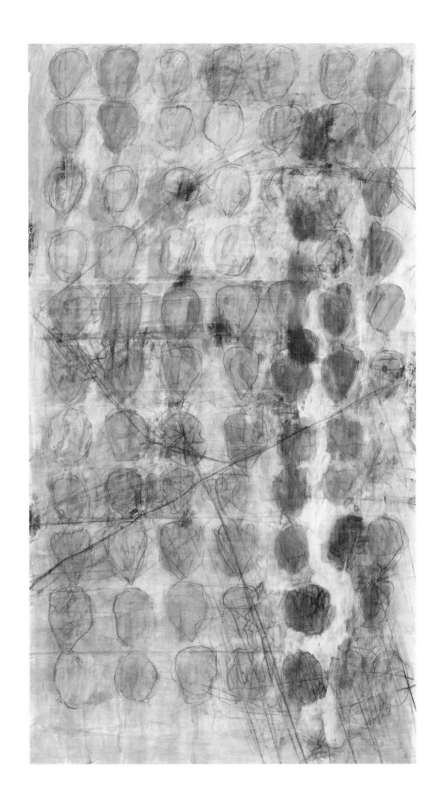

면5, 2019 장지에 먹, 목탄, 분채 *142×78cm*

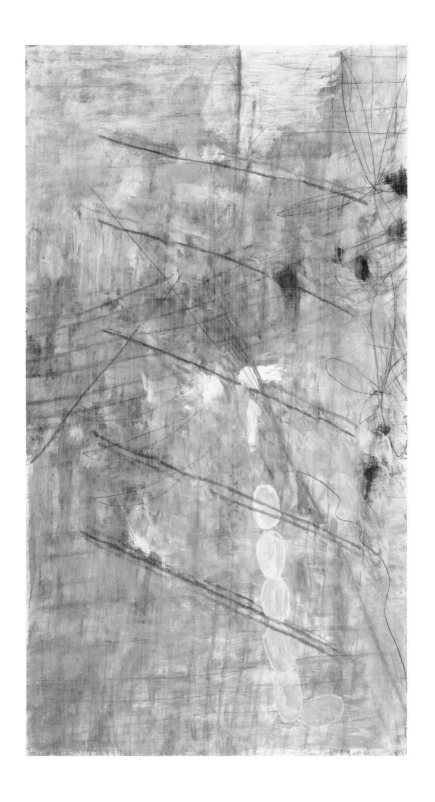

면10, 2019 장지에 분채 71×54.5cm

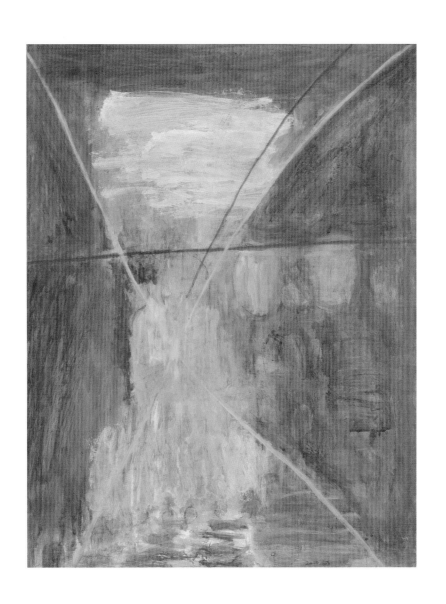

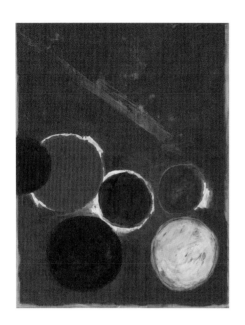

가까운11, 2019 장지에 분채 *41×32cm*

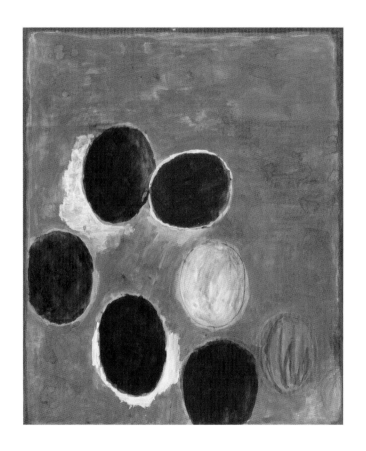

가까운10, 2019 장지에 목탄, 분채 45.5×38cm

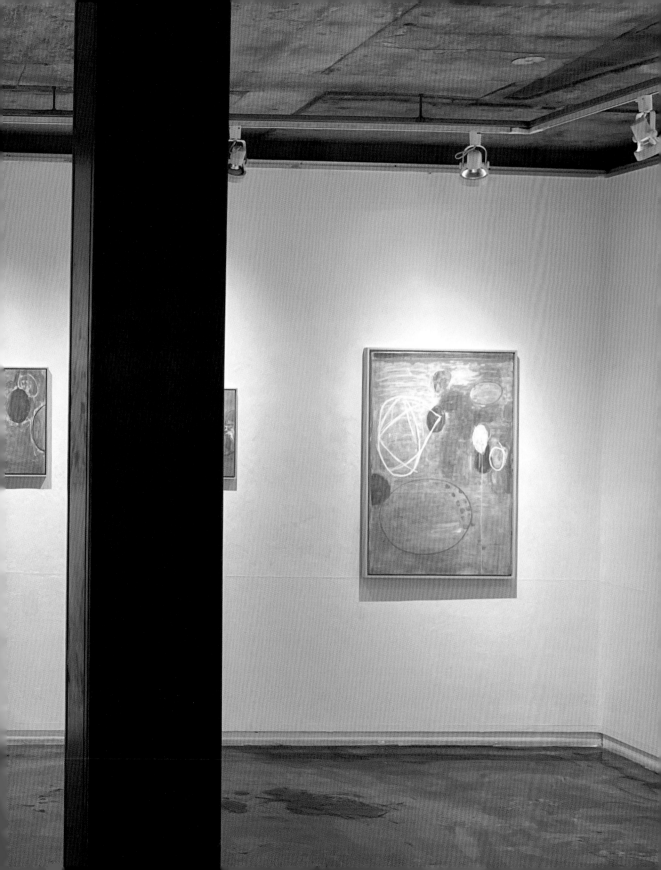

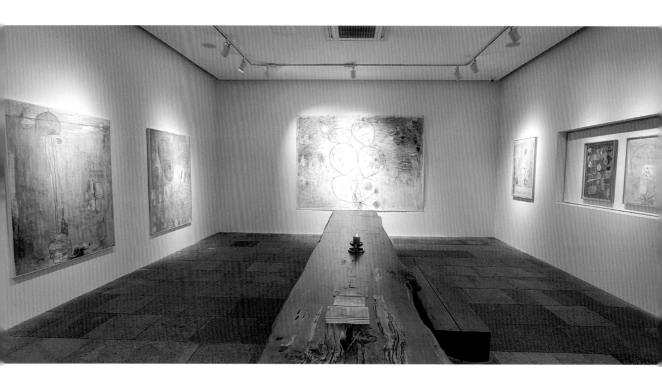

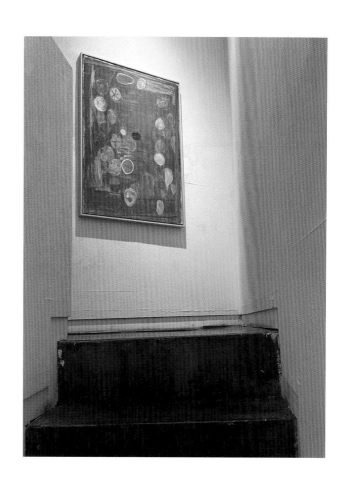

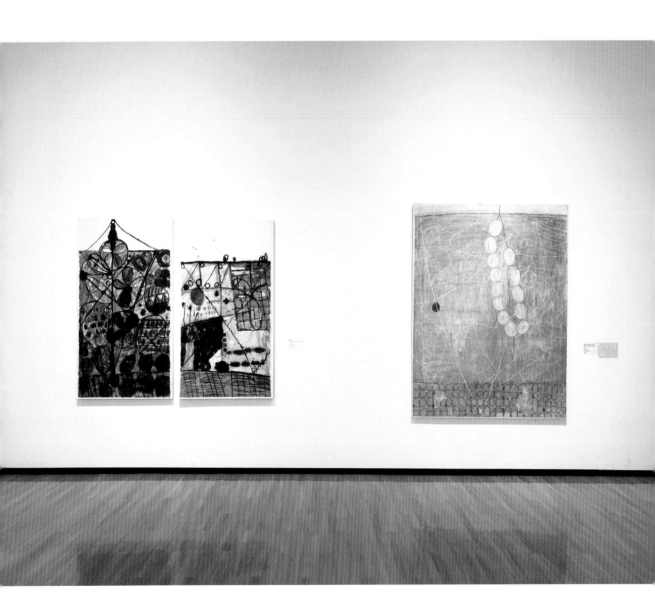

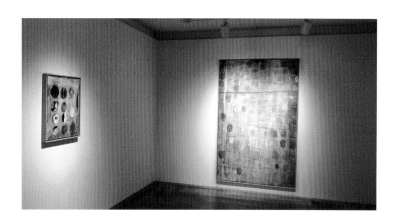

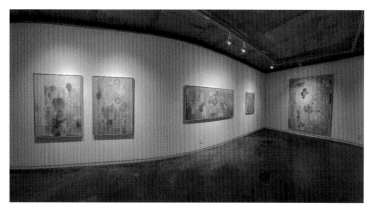

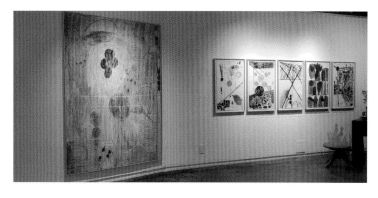

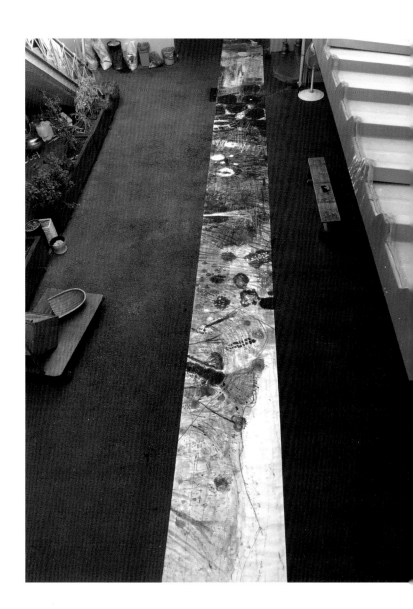

장현주 (張炫柱 Hyun-joo Jang)

1987 이화여자대학교 미술대학 서양화과 졸업

개인전
2024 〈어둠이 꽃이 되는 시간〉 갤러리담, 서울
2022 〈百 合〉 갤러리담, 서울
　　　　〈봄눈,Spring Shoots〉 희갤러리, 양산
2020 〈씨앗〉 갤러리 담, 서울
2019 〈풍경, 가깝고도 먼〉 아트비트갤러리, 서울
　　　　〈수묵, 꽃이 핀다〉 수윤아트스페이스, 해남
2018 〈일기_마음의 깊이.생각의 깊이〉 트렁크갤러리, 서울
2017 〈풀의 그늘2〉 갤러리에무, 서울
　　　　〈풀의 그늘〉 갤러리담, 서울
2015 〈숲, 깊어지다〉 갤러리조선, 서울
2011 〈어.중.산〉 목인갤러리, 서울
2009 〈산,산,,산,,,〉 장은선갤러리, 서울
2008 〈뜻 밖에서 놀다〉 가이아갤러리, 서울
2007 〈지우개로 그린 풍경〉 목인갤러리, 서울

단체전
2024 〈장현주 주경숙 2인전〉 SPACE B_TWO 이대서울병원, 서울
2022 〈뿌리에서 열매까지〉 FILL갤러리, 서울
2021 〈나는 너다〉 갤러리 담, 서울
　　　〈흰소의 선물〉 행촌 미술관, 해남
　　　〈2021전남국제수묵비엔날레-오채찬란모노크롬〉 노적봉미술관, 목포
　　　〈색을 긋다〉 갤러리오모크, 칠곡
2020 〈한국의 바다와 섬전〉 주이탈리아 한국 문화원, 로마
　　　〈전망: 자연, 바다, 독도 그리고 화가의 눈〉 이천시립월전미술관, 이천
　　　〈김소월 등단 100주년 시그림 전〉 교보아트스페이스/ 광화문점, 서울
2019 〈신동엽 50주기기념 시그림 전〉교보 아트스페이스/ 광화문점, 서울
　　　〈One Breath-Infinite Vision〉 뉴욕 한국 문화원, New York City
　　　〈Art Terms〉 갤러리bk, 서울
　　　풍류남도 해남 프로젝트〈예술가의 봄소풍〉 해남
　　　해남국제수묵워크숍
2018 〈독도 미학〉 세종문화회관 미술관,주상하이 한국 문화원
　　　전남국제수묵비엔날레 국제레지던시〈수묵수다방〉
　　　〈한국수묵해외순회전_상해, 홍콩〉

〈남도 밥상〉 인영갤러리, 서울
〈봄,봄,봄 3인3색전〉 갤러리 바움, 서울
〈웅얼거림〉 트렁크갤러리, 서울
〈Hello, spring〉 N갤러리, 분당
Da CAPO 갤러리 담,서울
2017 전남국제수묵프레비엔날레 노적봉미술관, 목포
풍류남도 ART 프로젝트 〈수묵남도〉 해남공룡박물관, 해남
〈두껍아 두껍아 헌집줄게 새집다오〉 수윤미술관, 해남
〈한국의 진경, 독도와 울릉도〉 예술의전당 서예박물관, 서울
〈한국화, 바탕을 버리다〉 필갤러리,서울
2016 〈겹의 미학〉 에무갤러리, 서울
〈옛길,새길. 장흥문학길〉 장흥문예회관, 에무갤러리.
2015 〈色다른 색氣전〉 갤러리온유, 안양
〈봄, 아득하다〉 갤러리We, 서울
〈풀을 번역하다〉 갤러리 아트소향,부산
2014 〈산수진화론〉 화봉갤러리, 서울
〈안견회화정신〉전 세종문화회관.서울
2013 대숲에 부는 바람 〈풍죽〉전 국립광주박물관, 광주
2012 Flowers and sound, 워싱턴한국문화원, 미국
하하호호〈가족그림부채전〉, 롯데갤러리영등포점, 서울
〈겹의 미학〉展 공아트스페이스, 통인옥션갤러리
〈flower mat〉 희갤러리, 부산
〈신진경산수〉전(展) 겸재정선기념관, 서울
2011 〈생명의사유〉展 의재미술관, 광주
〈겹의미학〉展 공아트스페이스, 서울
2010 〈겹의미학〉 인 더 박스갤러리,서울
강진 Celadon Art Project 2010,강진청자박물관
상하이 EXPO-한중일 현대미술展,중국상하이
〈문인의취展〉 관산월미술관, 중국심천
2009 그림으로피어난매화 〈탐매探梅〉 국립광주박물관, 광주

컬렉션
국립현대미술관 미술은행 (2018, 2019)
행촌 미술관 – 해남
갤러리 희 – 양산
대산문화재단외 개인소장 다수